記憶的怪物

The Monster Of Memory

MAE 3

⊡ Contents

記憶的怪物
The Monster Of Memory

memory.
13

媽媽她已經睡著了，

感覺…很累的樣子。

……

都是我的錯…

嗯…醫生是說頭外傷的部分是沒有什麼大問題，不過還是要住院觀察一段時間。

怕有什麼後遺症。

要是我…

早點回來的話…！

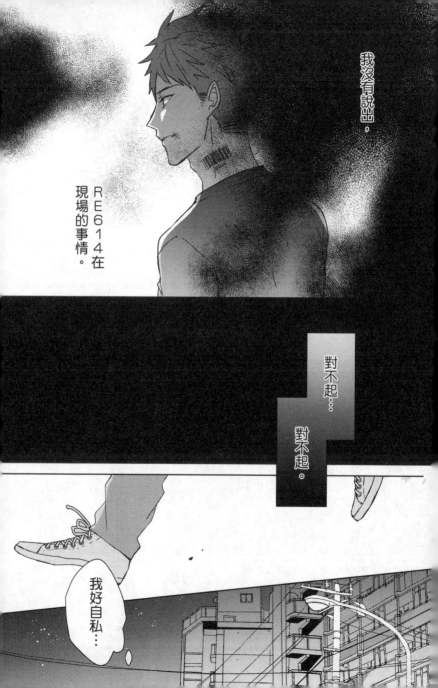

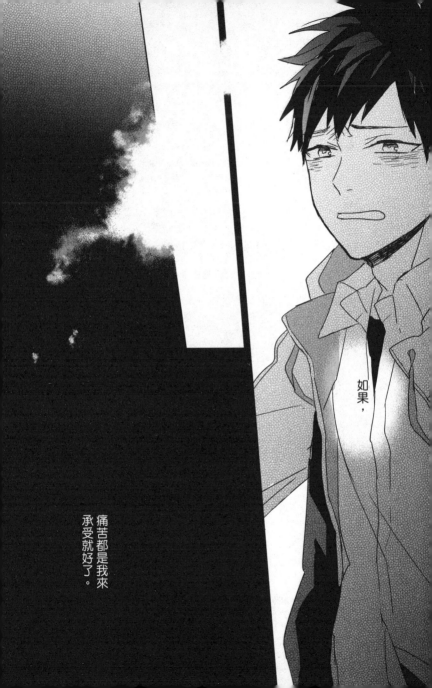

如果，

痛苦都是我來
承受就好了。

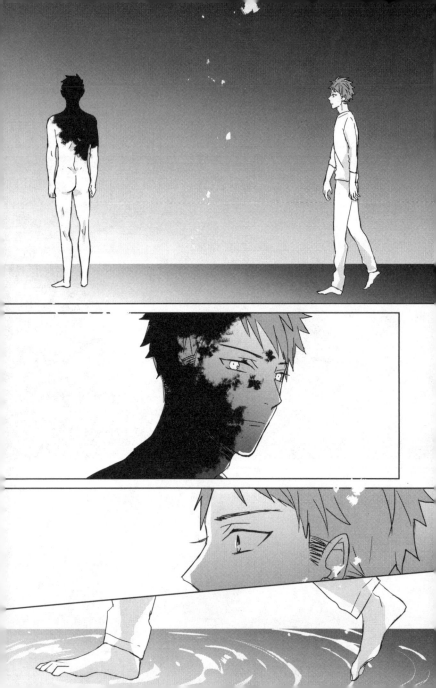

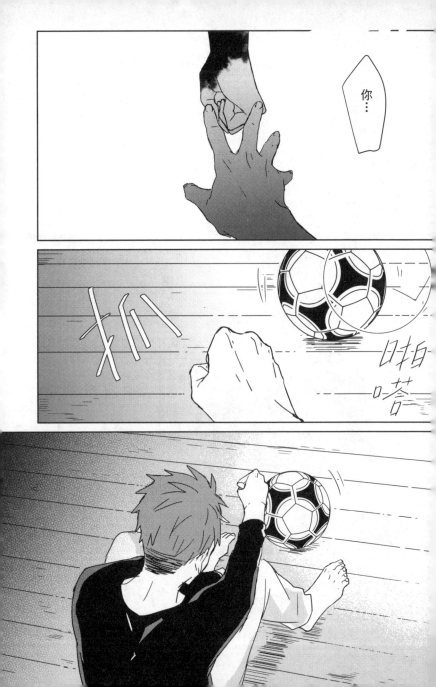

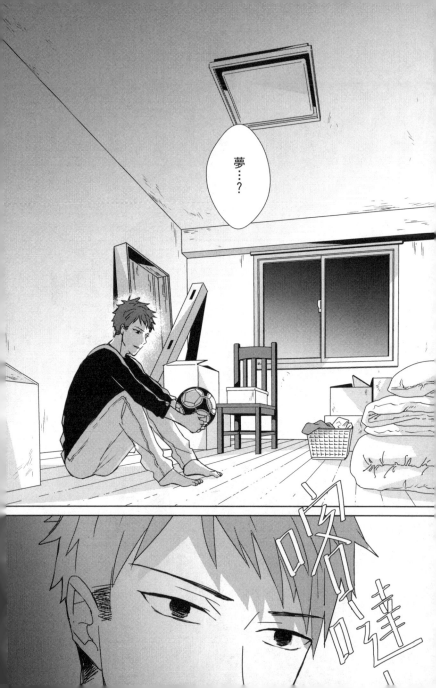

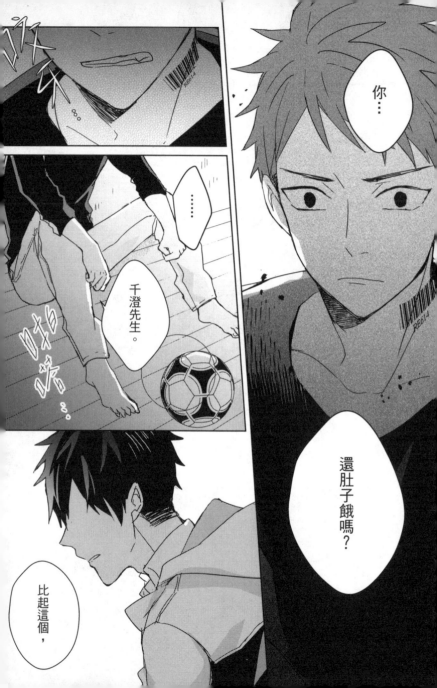

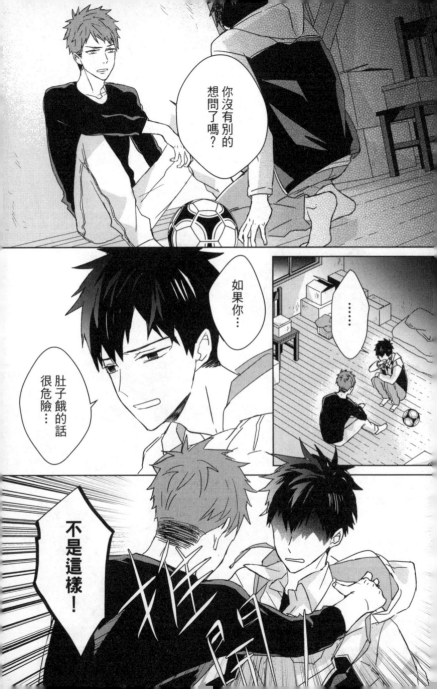

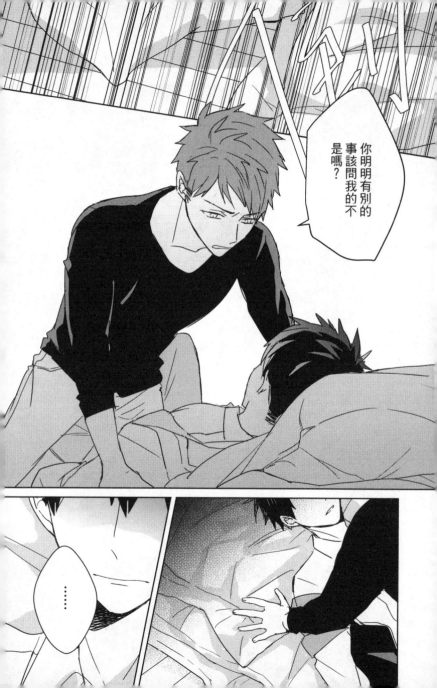

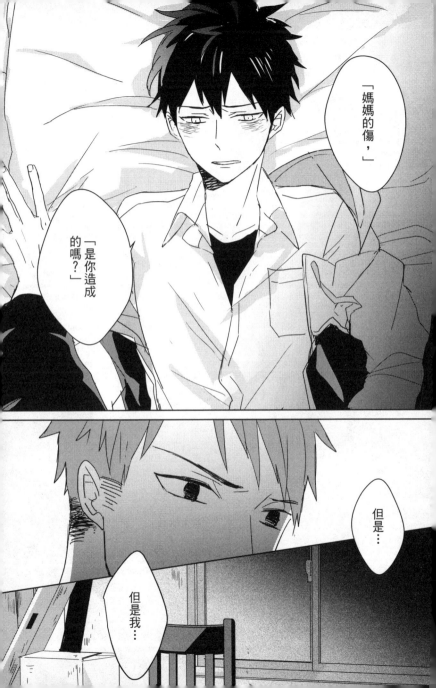

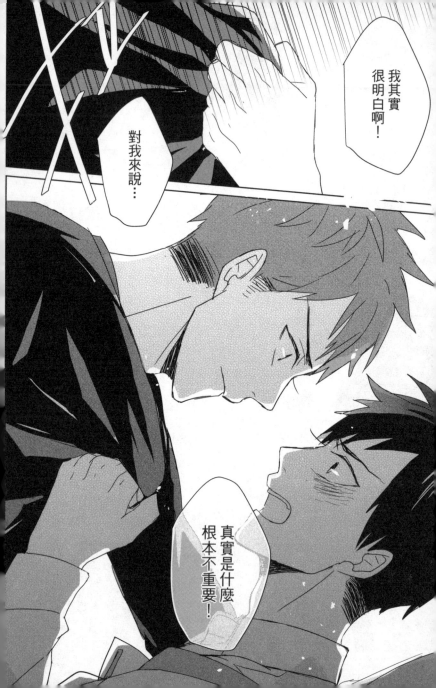

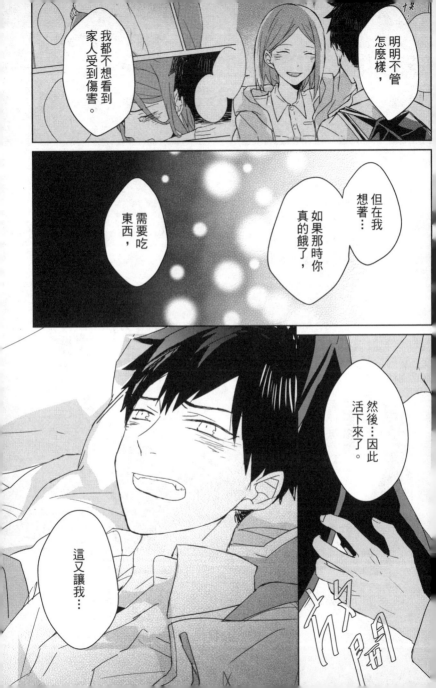

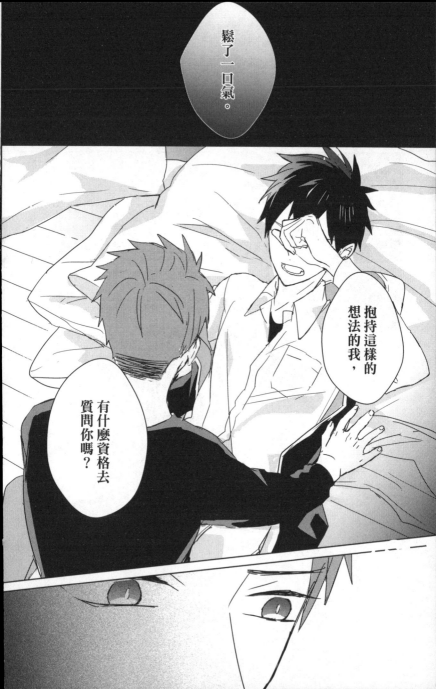

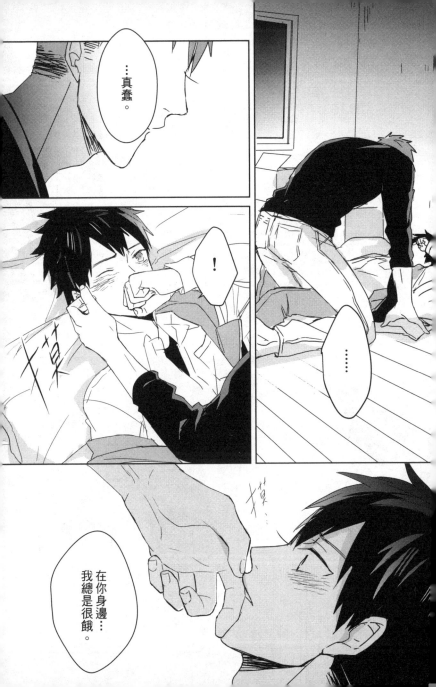

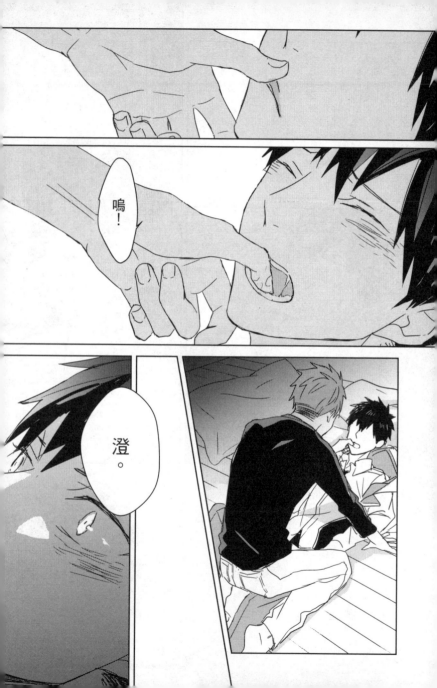

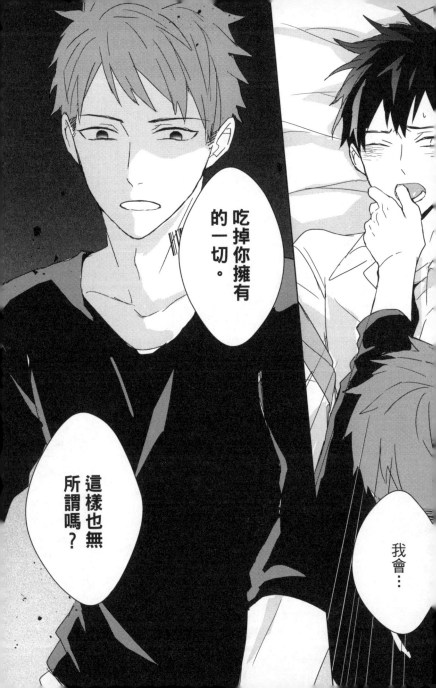

THE MONSTER OF MEMORY

memory.
14

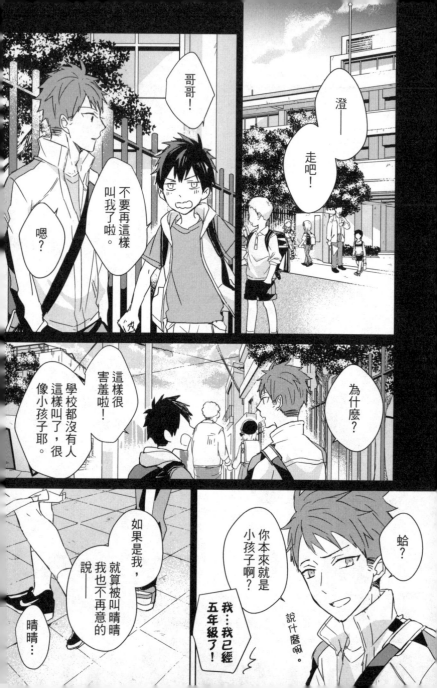

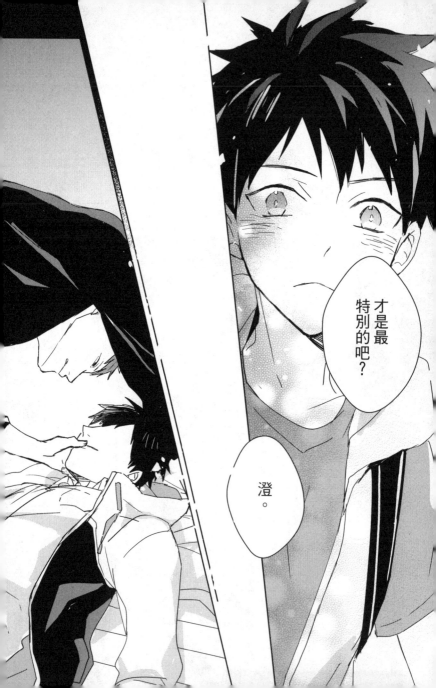

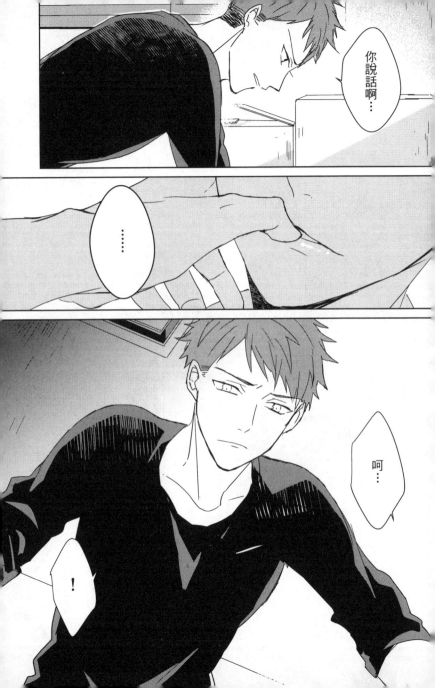

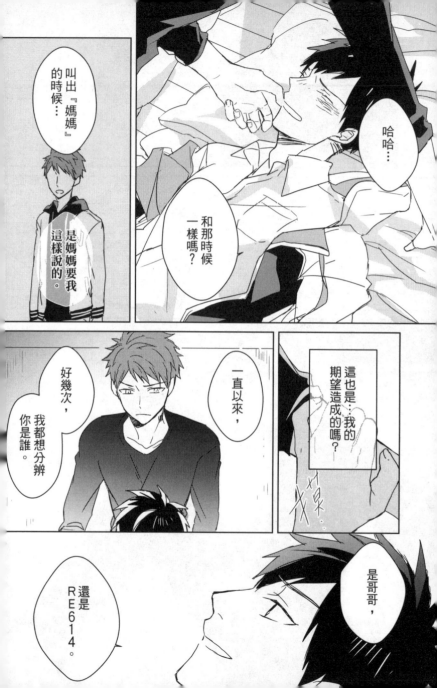

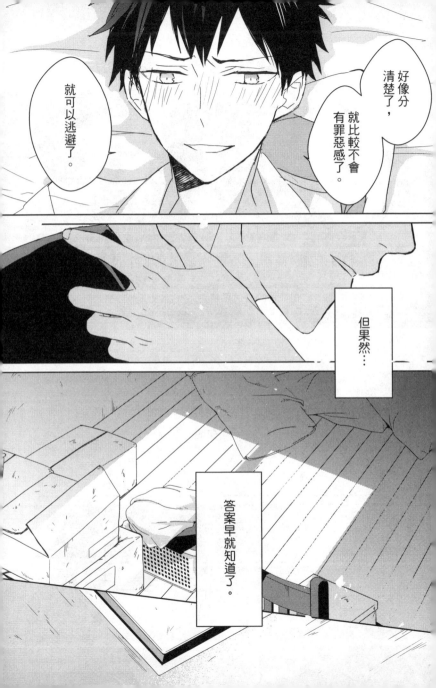

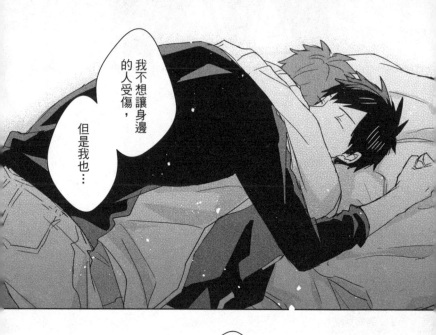

我不想讓身邊的人受傷，

但是我也…

絕對不想看你消失。

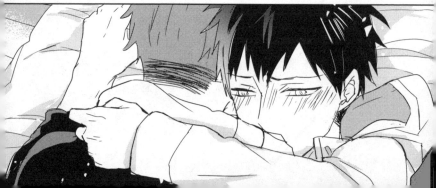

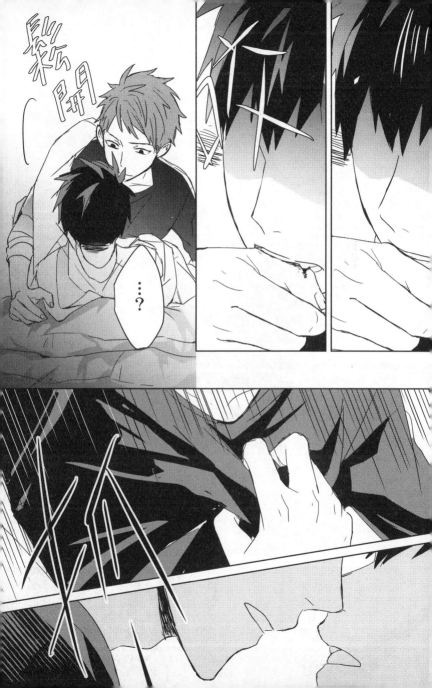

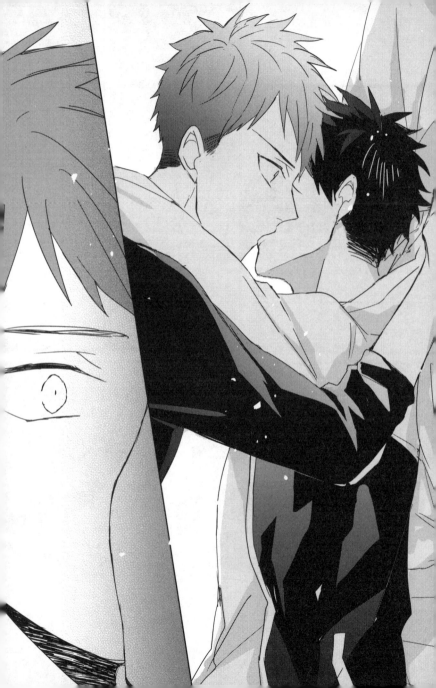

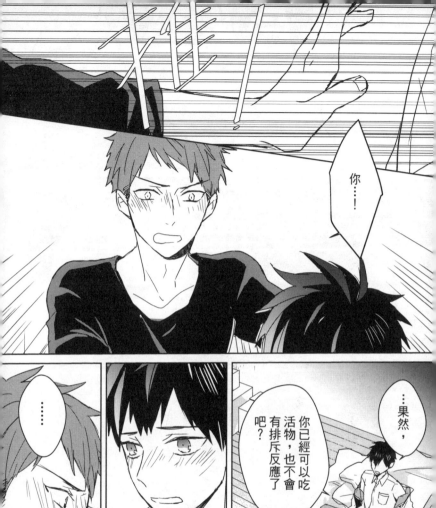

你⋯⋯！

⋯⋯

你已經可以吃活物，也不會有排斥反應了吧？

⋯果然，

自己進食也可以是嗎？

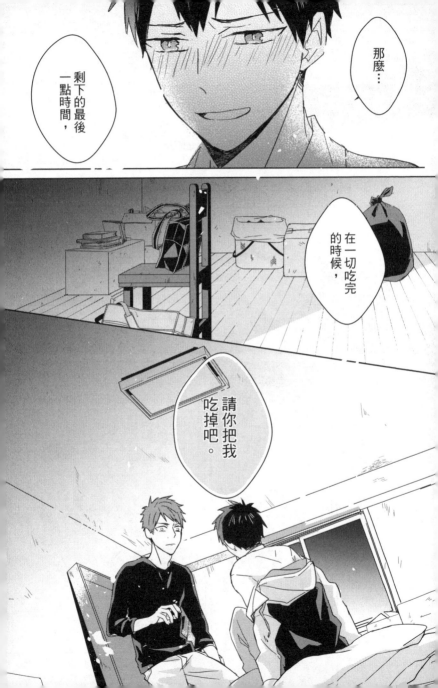

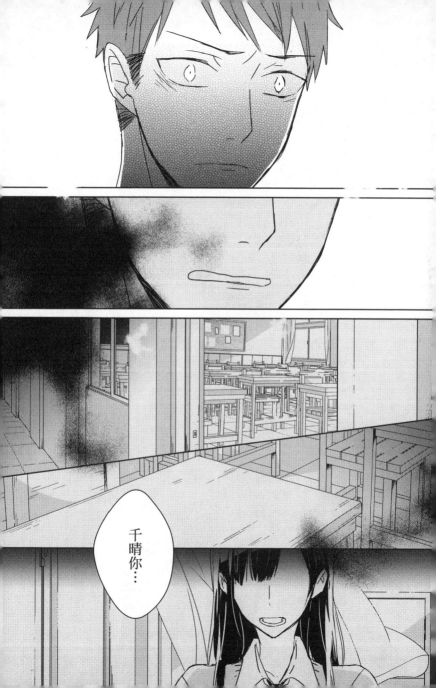

千晴你⋯

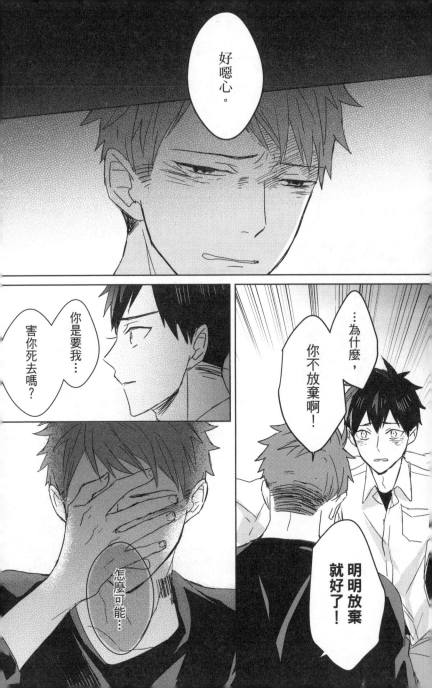

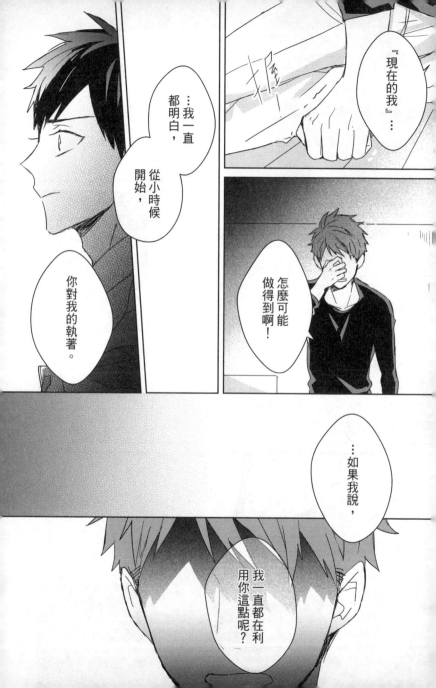

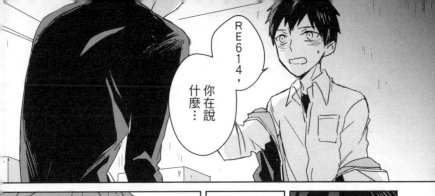

RE614,你在說什麼…

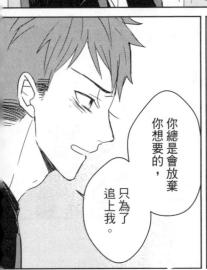

你總是會放棄你想要的，只為了追上我。

這是…

不對。

我很知道要講什麼，能夠讓你繼續這樣追逐我。

一直在你身邊的。

但你這個總是在我…

所以你也不要輸。

很厲害呢…身為衛…

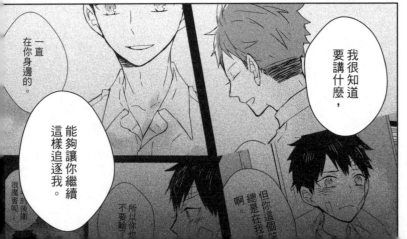

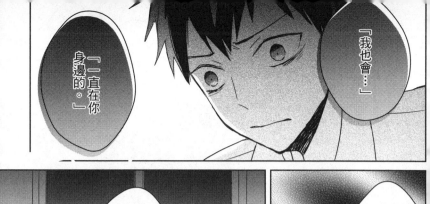

「我也會⋯」

「一直在你身邊的。」

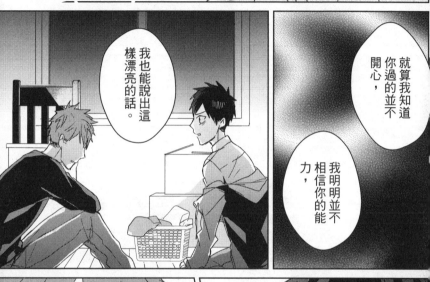

我也能說出這樣漂亮的話。

就算我知道你過的並不開心，

我明明並不相信你的能力，

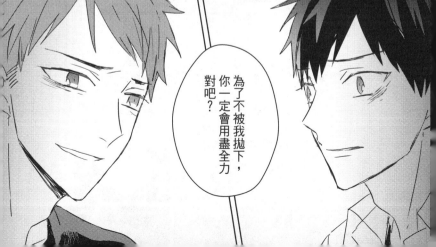

為了不被我拋下，你一定會用盡全力對吧？

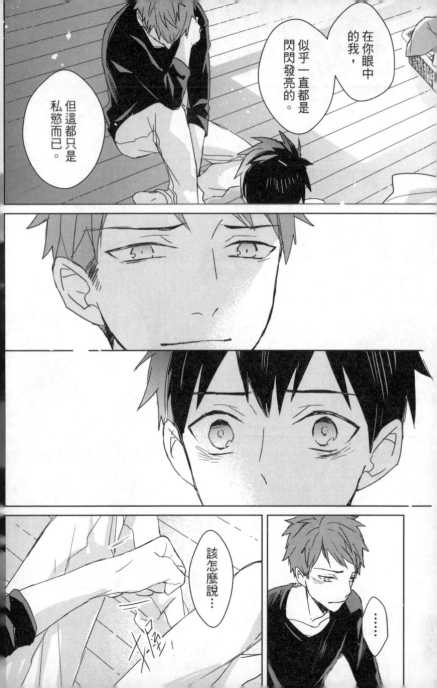

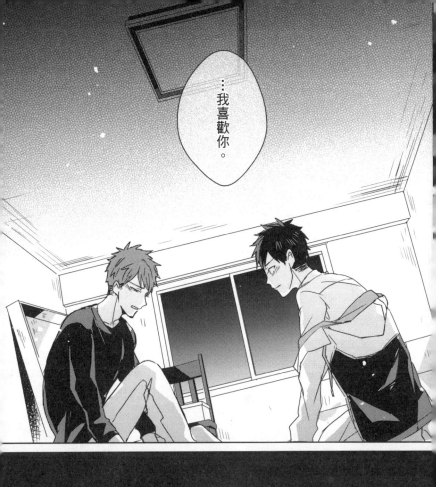

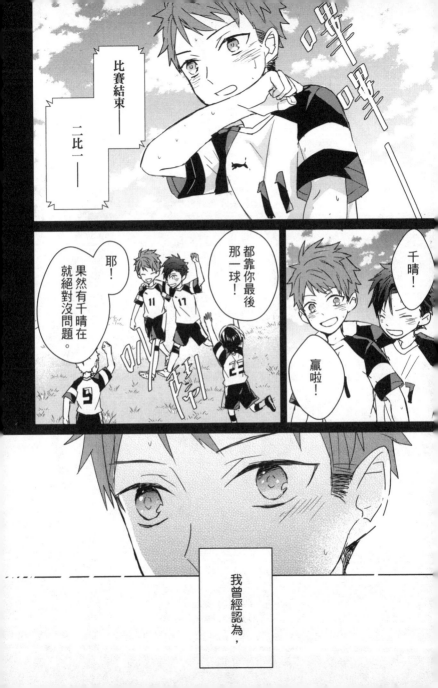

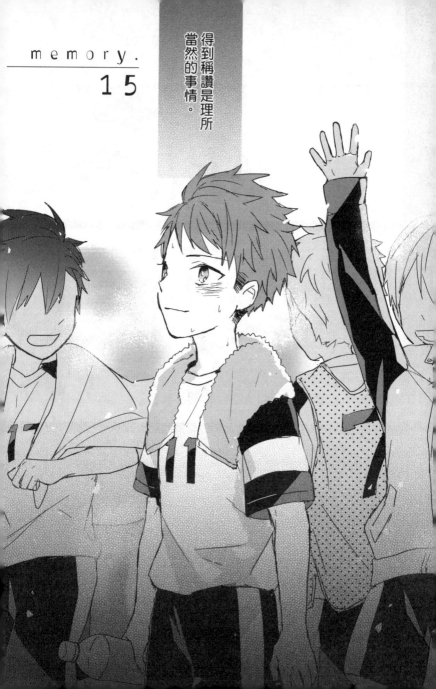

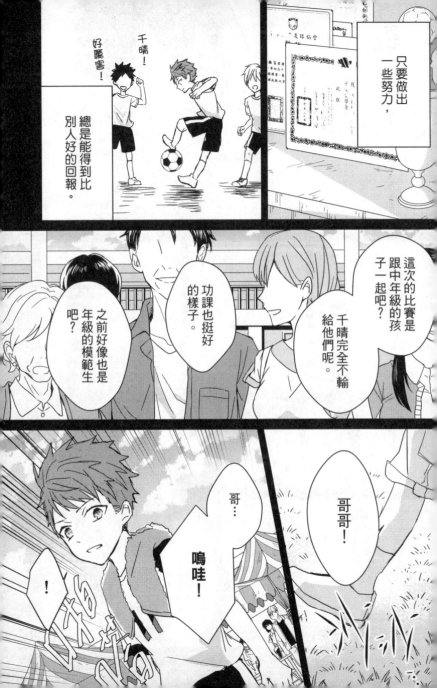

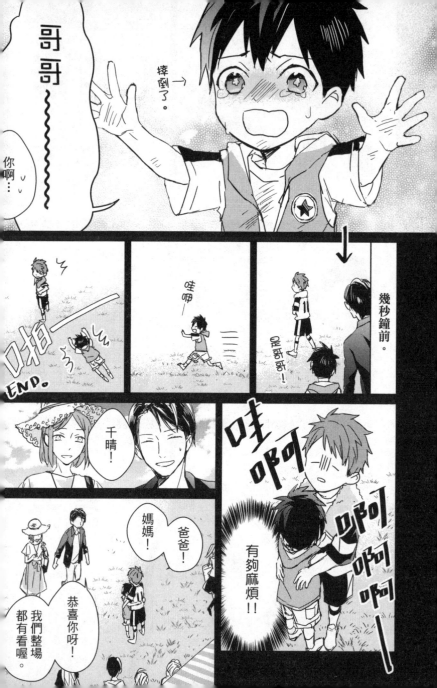

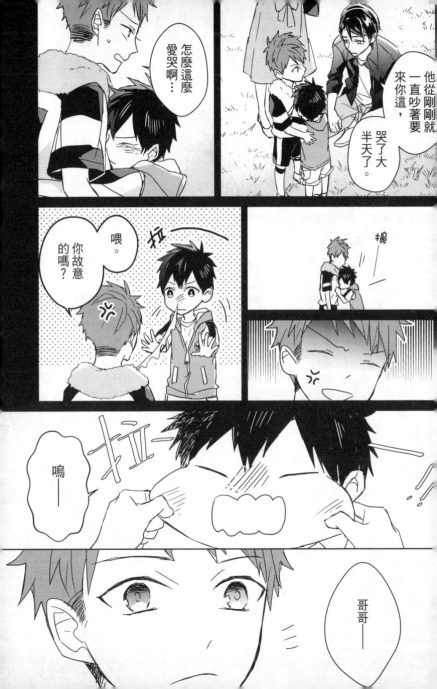

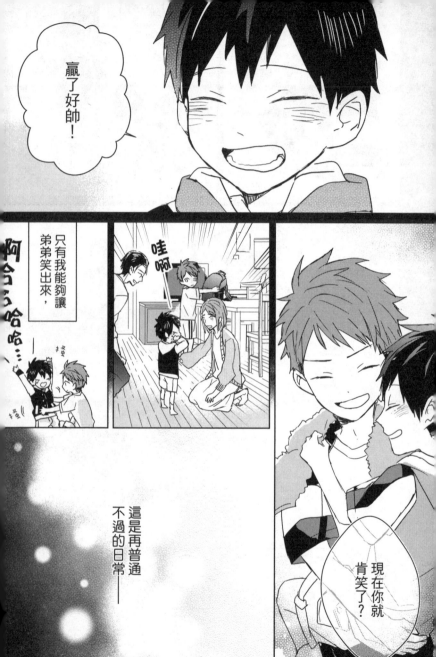

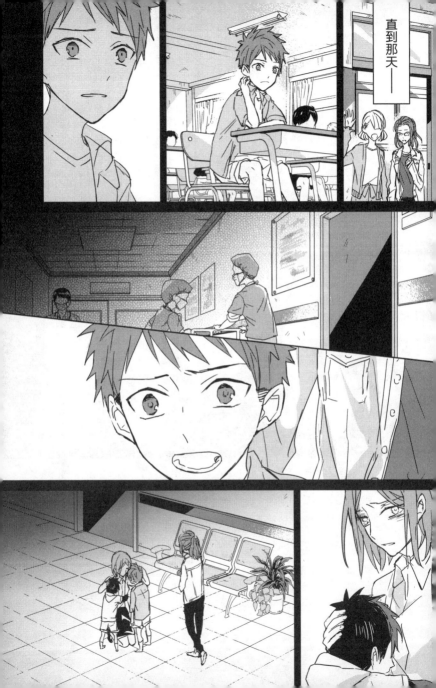

直到那天——

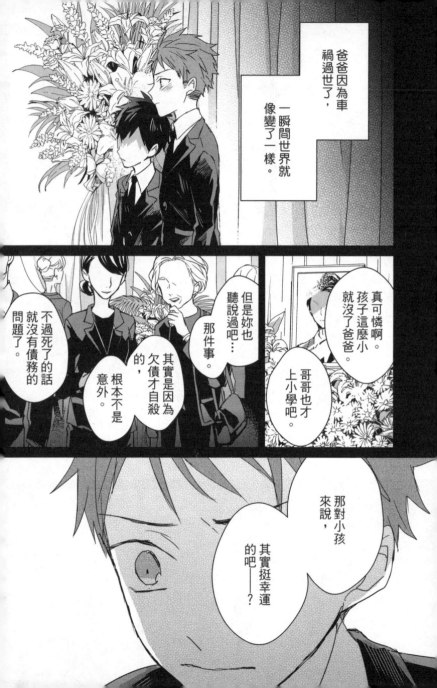

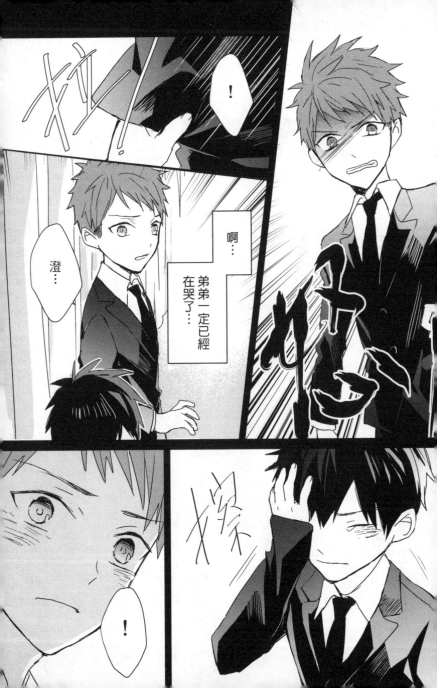

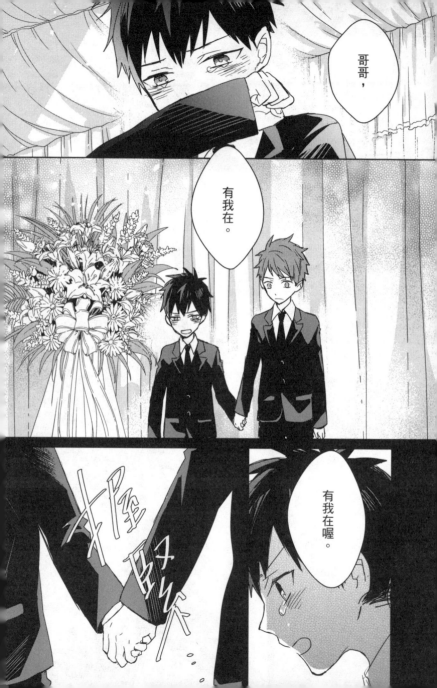

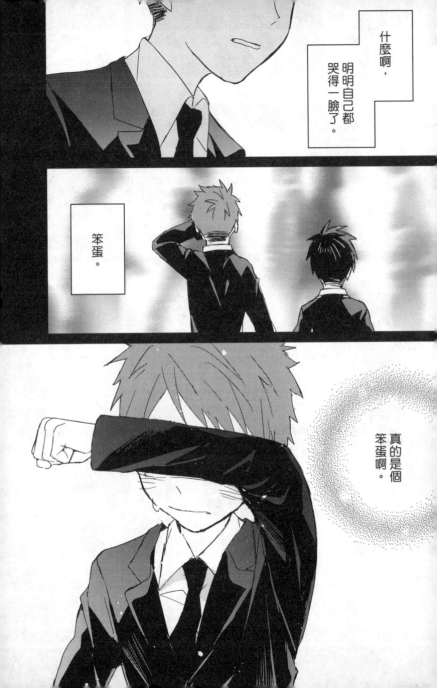

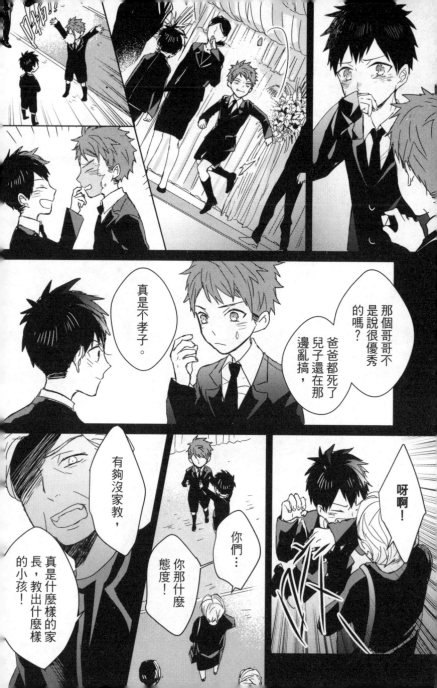

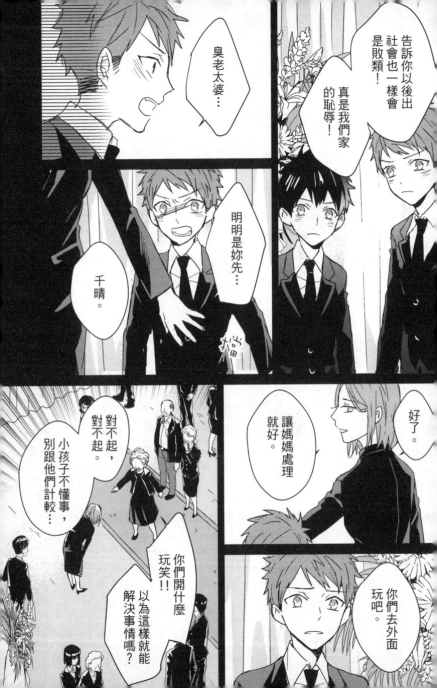

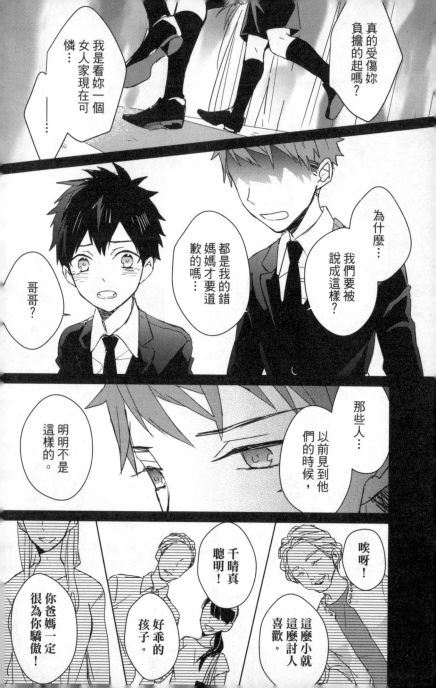

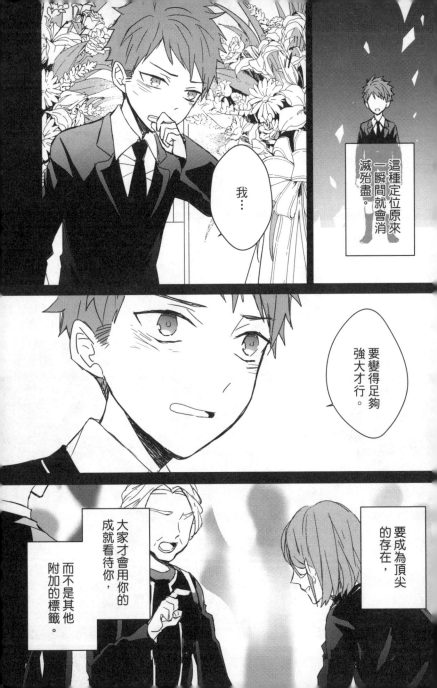

這種定位原來一瞬間就會消滅殆盡。

我…

要變得足夠強大才行。

要成為頂尖的存在，

大家才會用你的成就看待你，而不是其他附加的標籤。

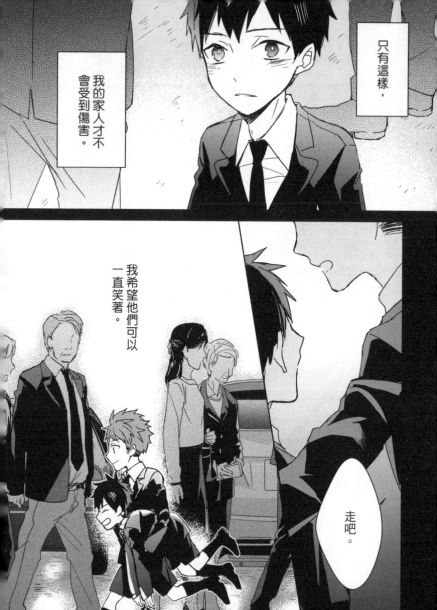

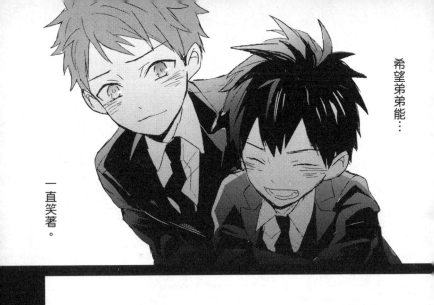

希望弟弟能…

一直笑著。

那是我
一開始，

最單純的
想法了。

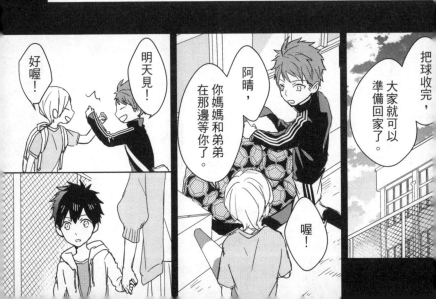

把球收完，
大家就可以
準備回家了。

阿晴，
你媽媽和弟弟
在那邊等你了。

喔！

明天見！

好喔！

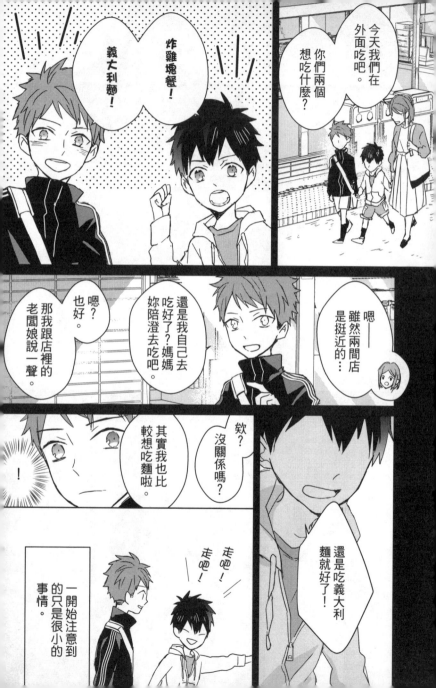

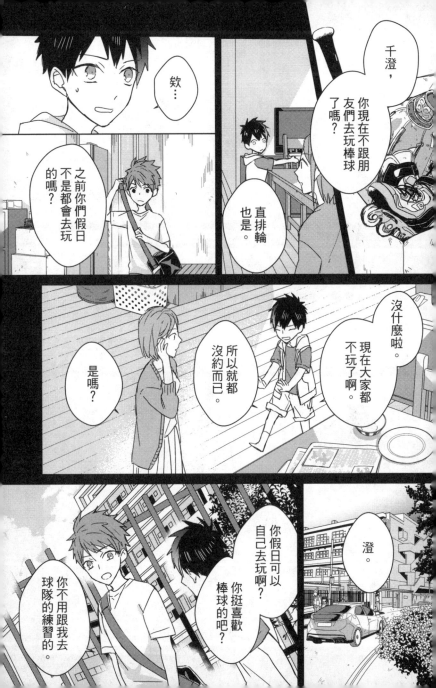

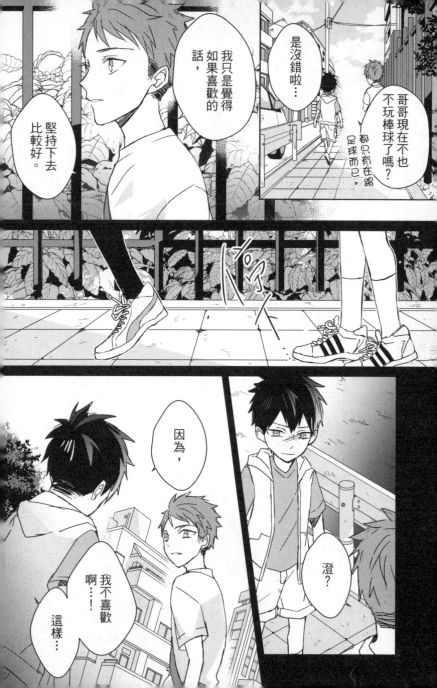

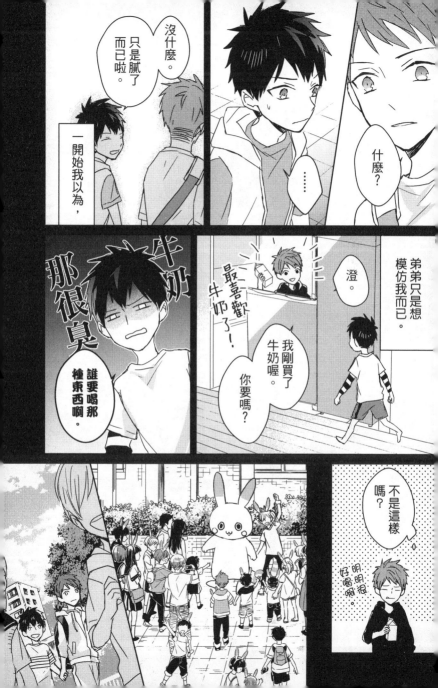

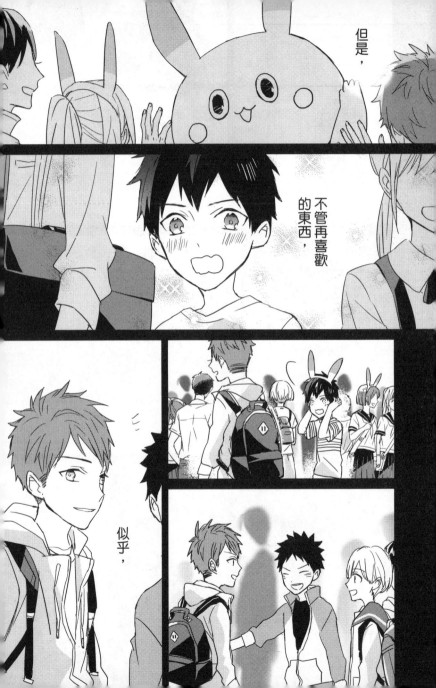

但是，

不管再喜歡
的東西，

似乎，

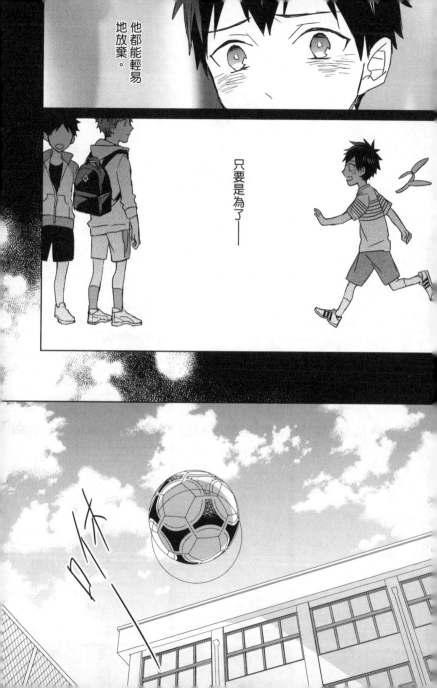

他都能輕易地放棄。

只要是為了——

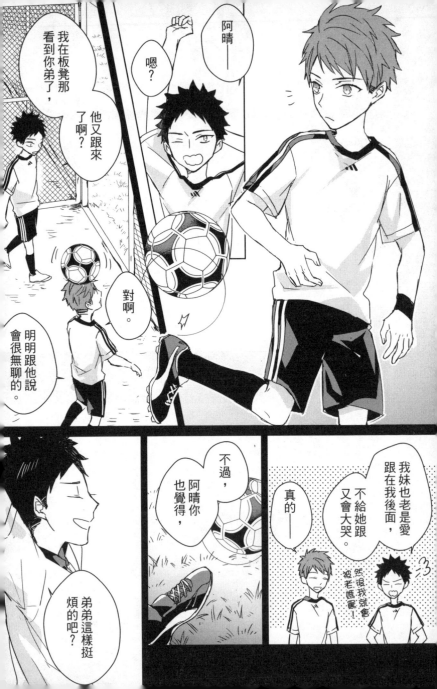

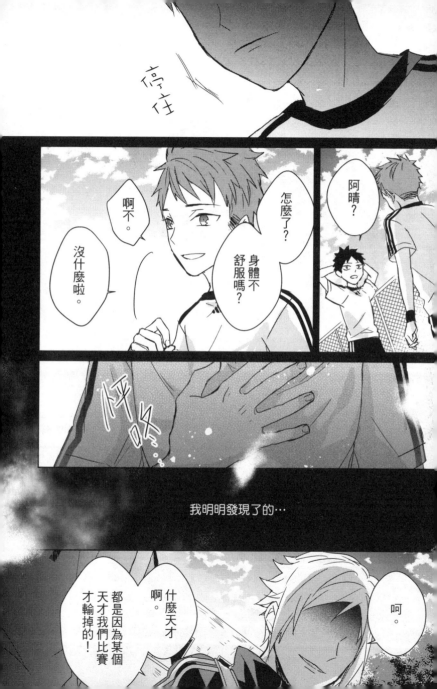

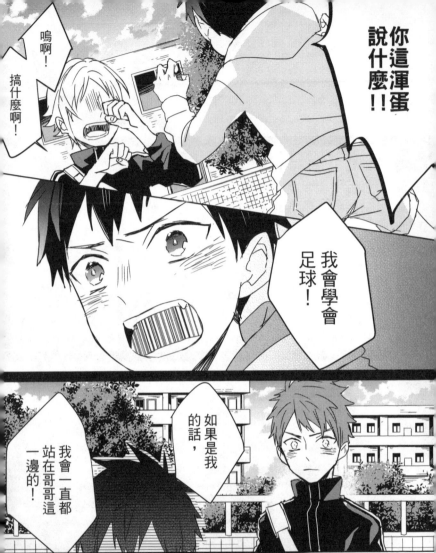

發現了弟弟對我的執著。

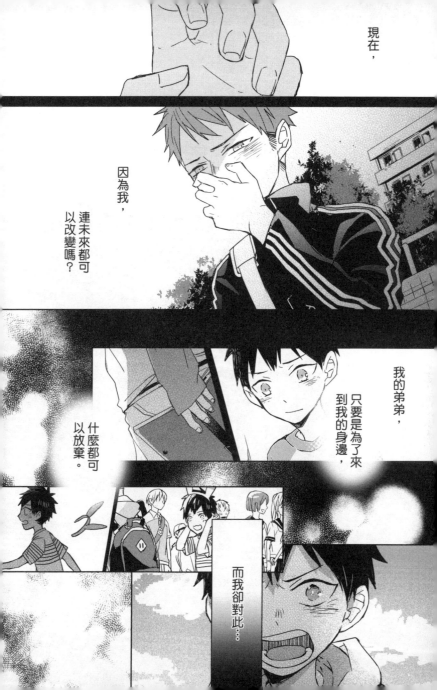

感到興奮不已——…

THE MONSTER OF MEMORY

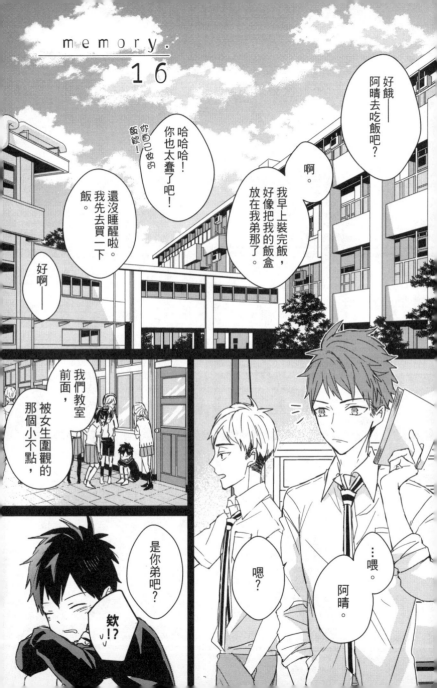

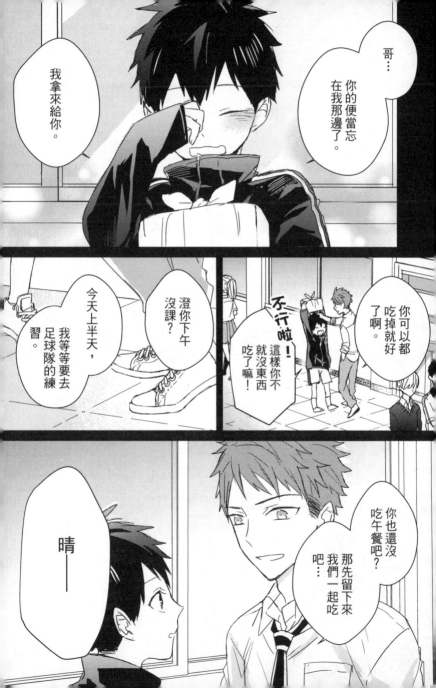

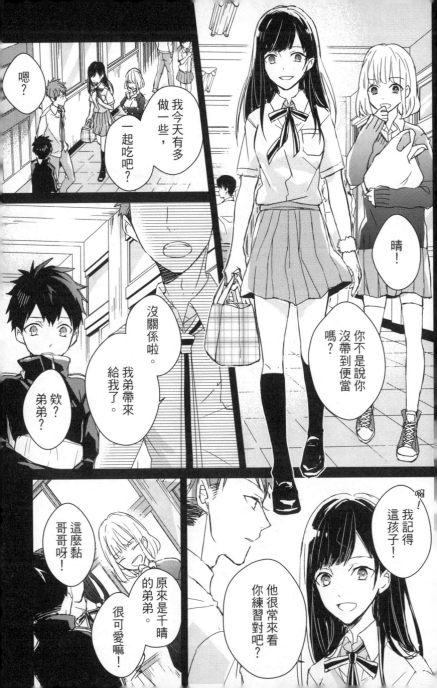

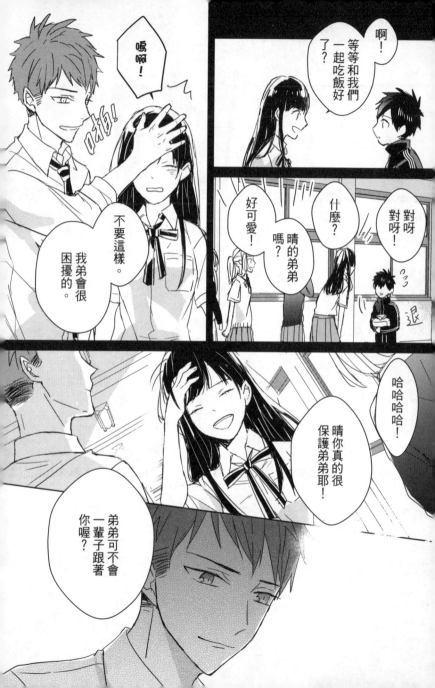

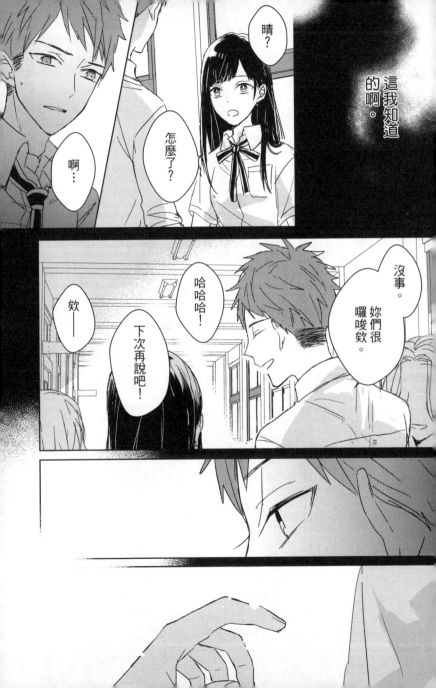

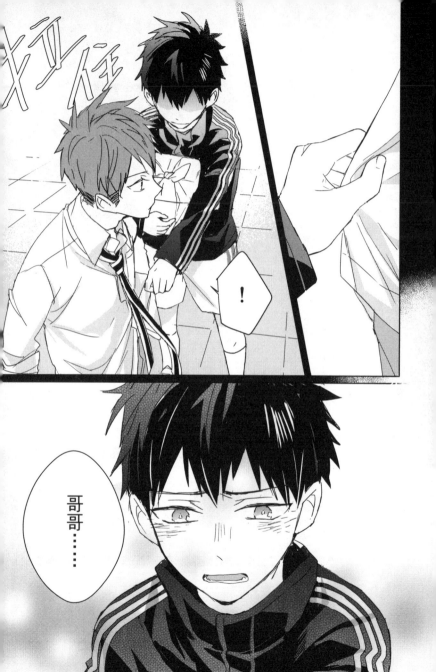

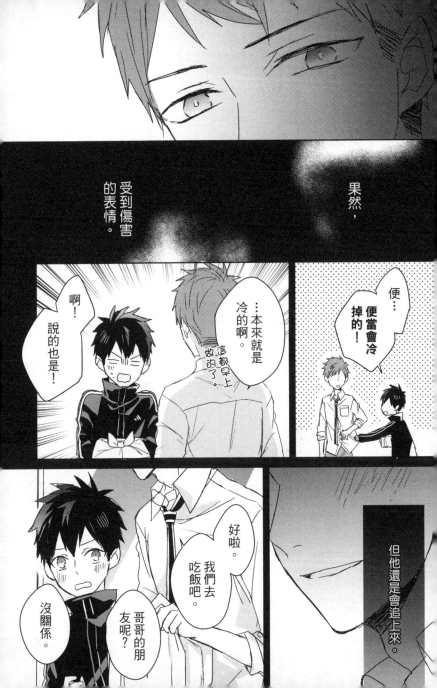

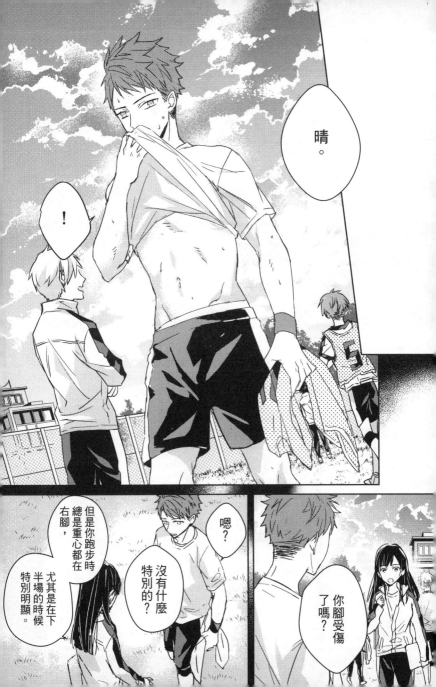

晴。

！

嗯？

沒有什麼特別的？

右腳，但是你跑步時總是重心都在

尤其是在下半場的時候特別明顯。

你腳受傷了嗎？

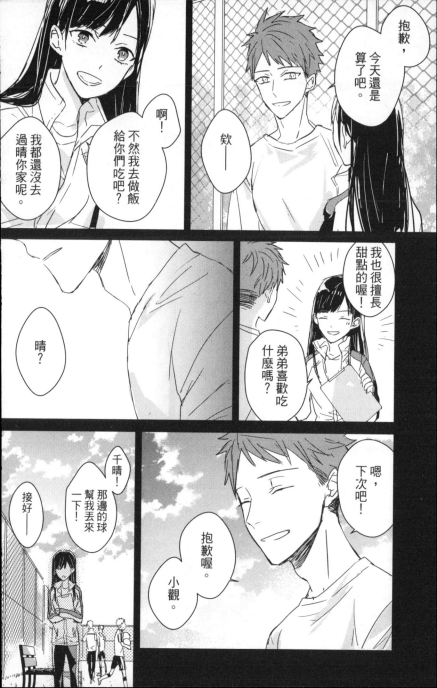

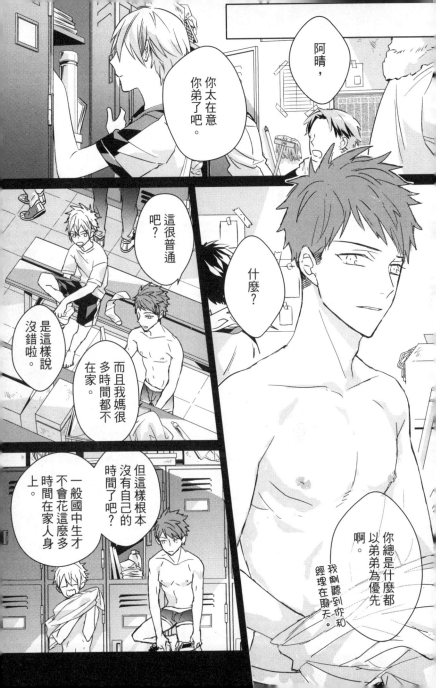

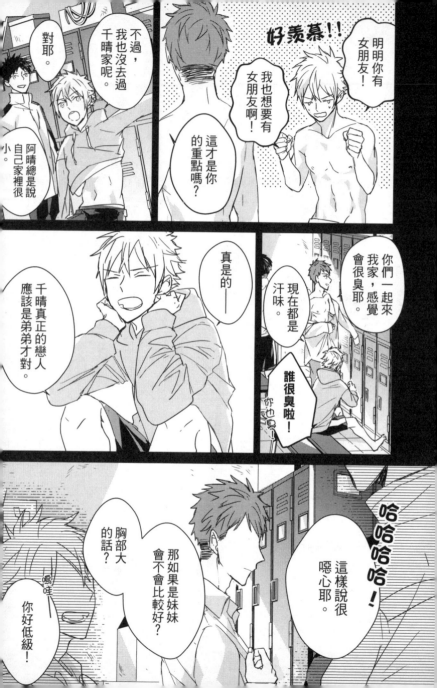

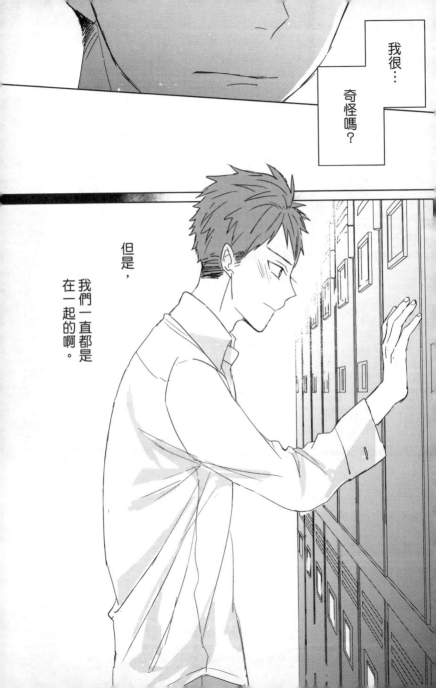

其實如果不是都踢足球可能也會比較好。

但他喜歡的話也是沒辦法。

千澄他總是被拿來跟你比較不是嗎？

如果和你分開的話，應該會輕鬆一點吧？

我知道，弟弟總是因為我而受傷。

都是…

我的問題…

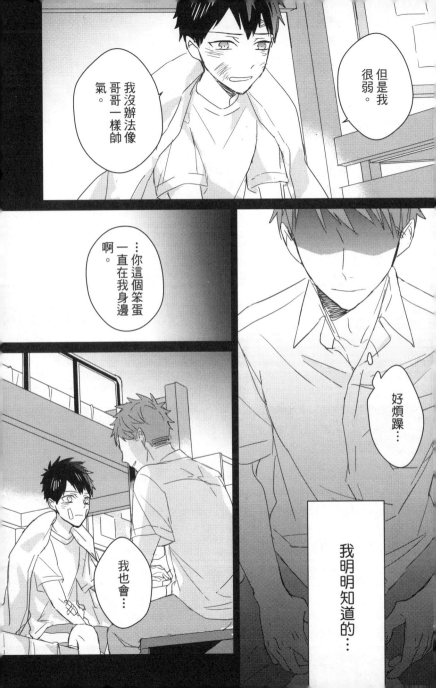

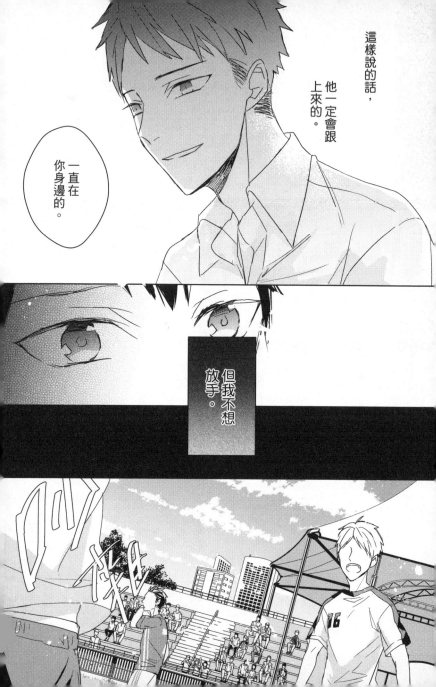

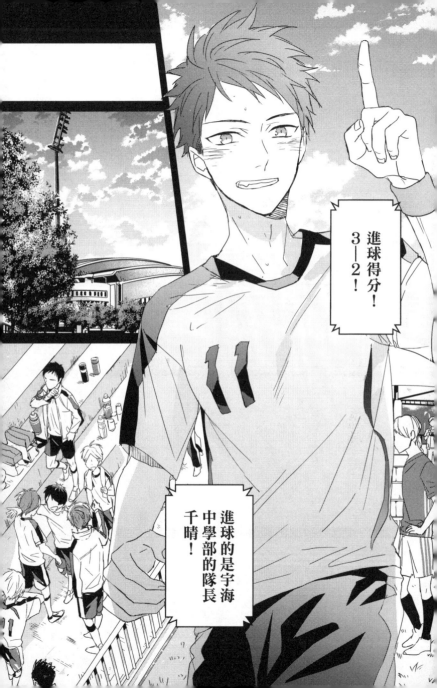

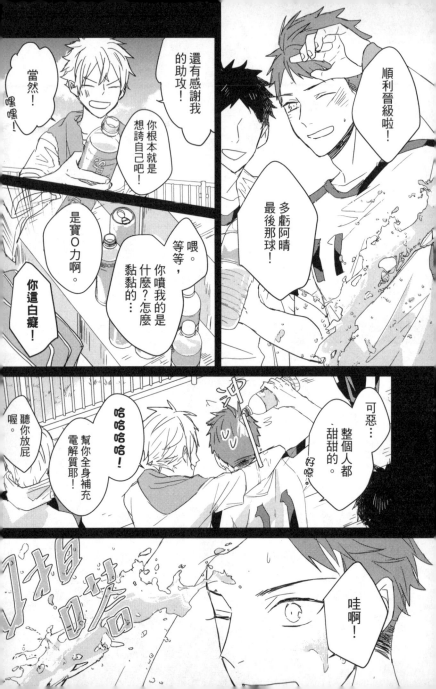

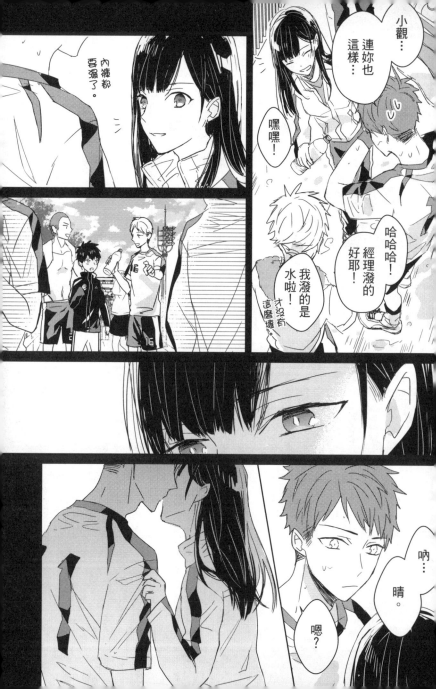

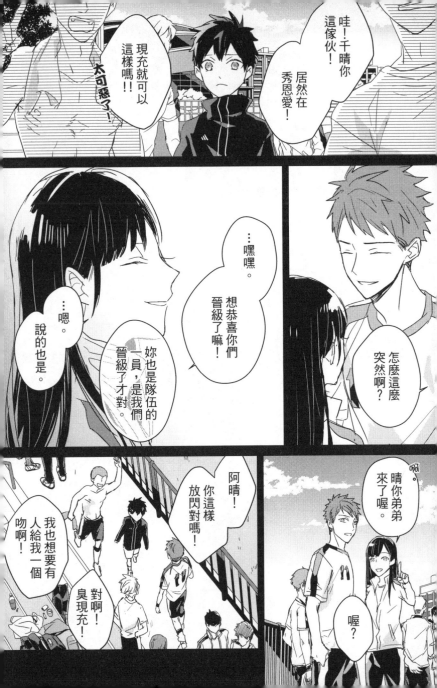

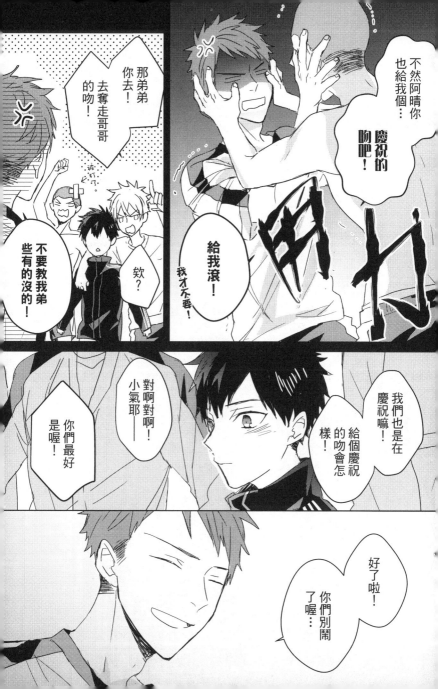

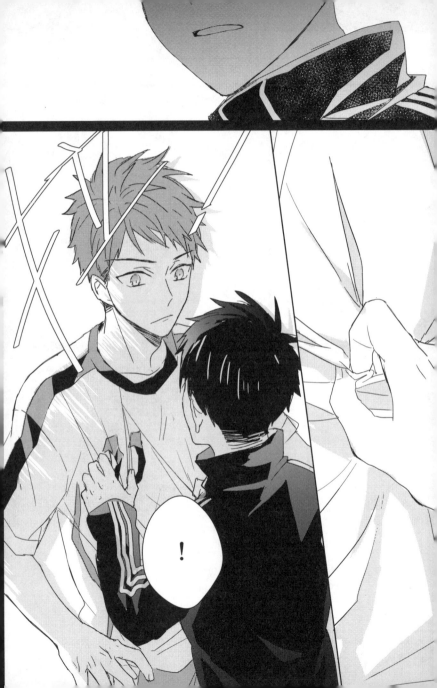

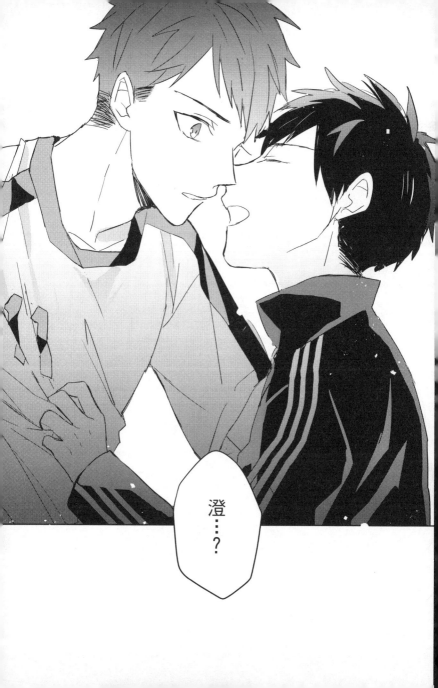

THE MONSTER OF MEMORY

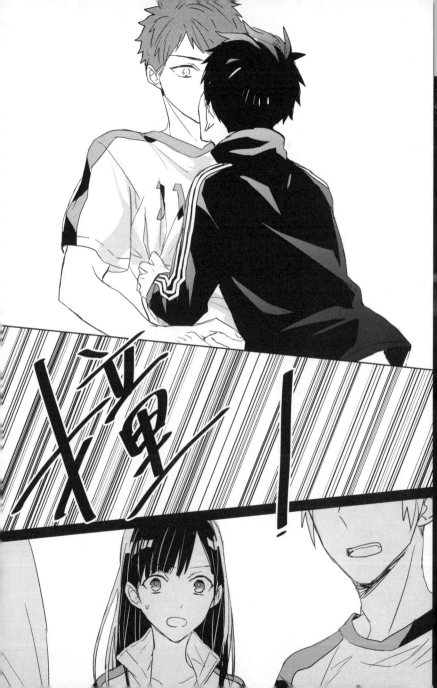

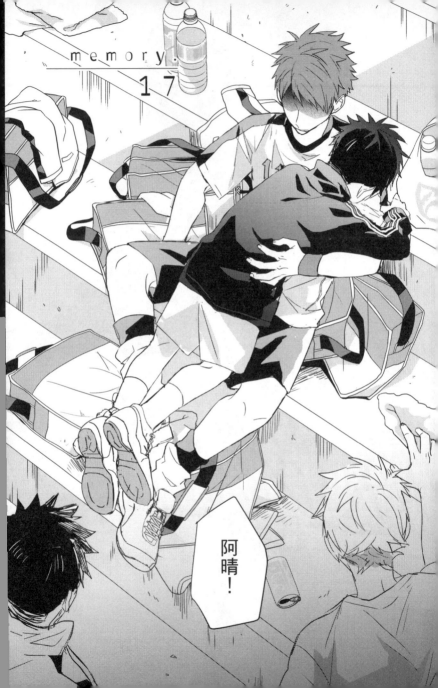

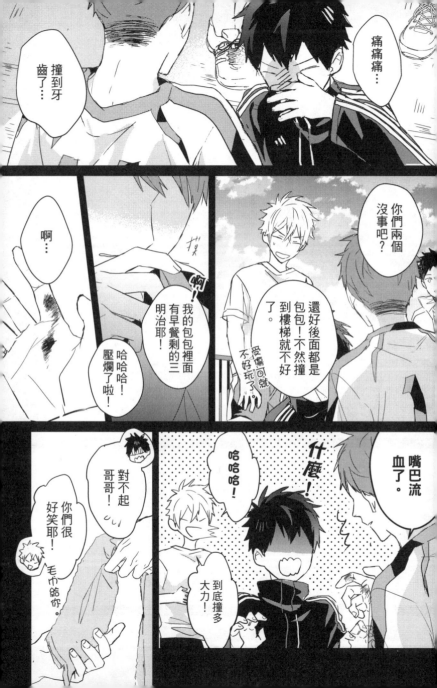

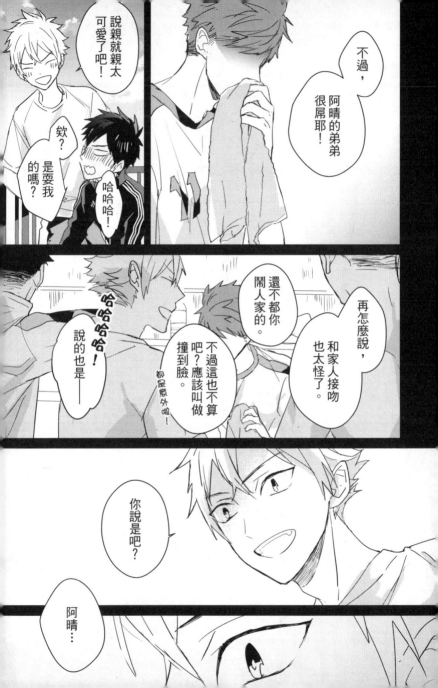

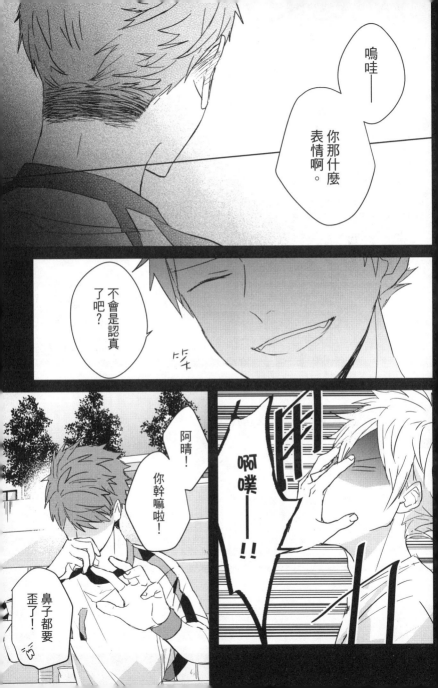

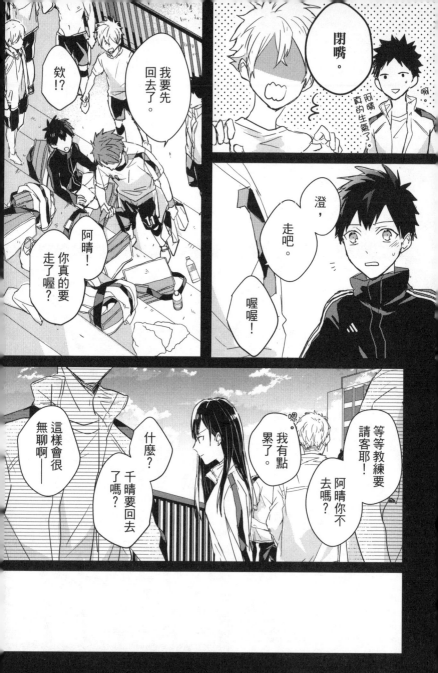

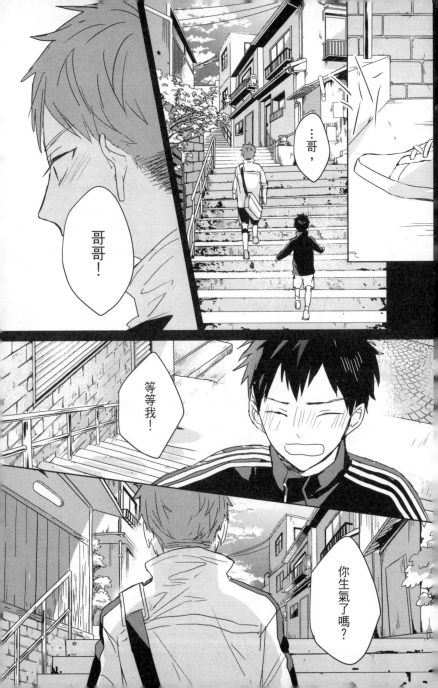

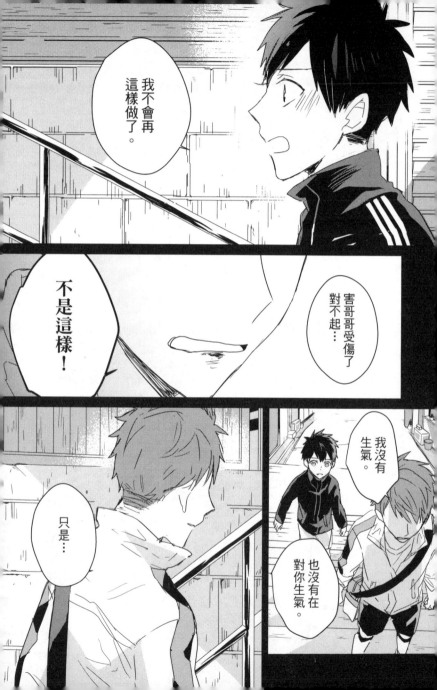

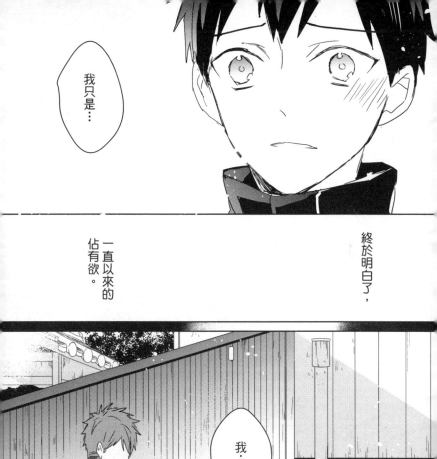

我只是⋯

終於明白了，

一直以來的佔有欲。

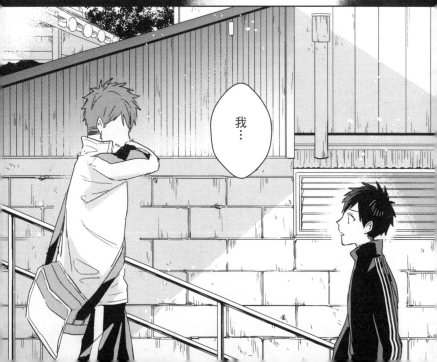

我⋯

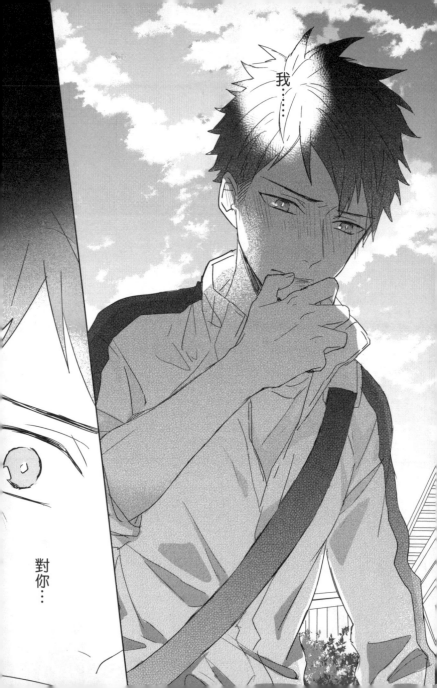

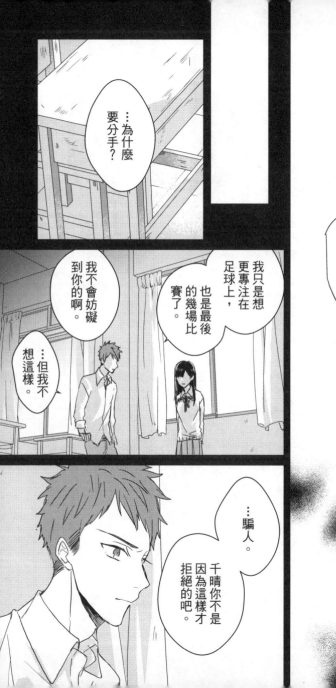

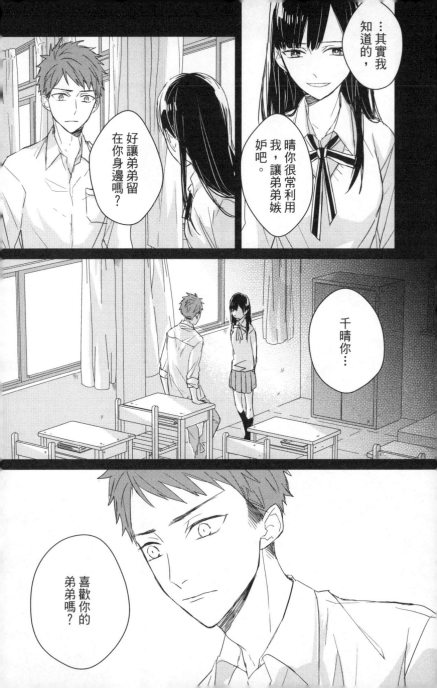

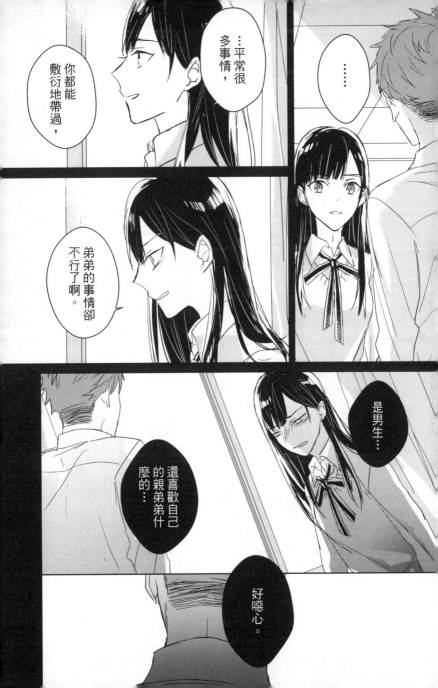

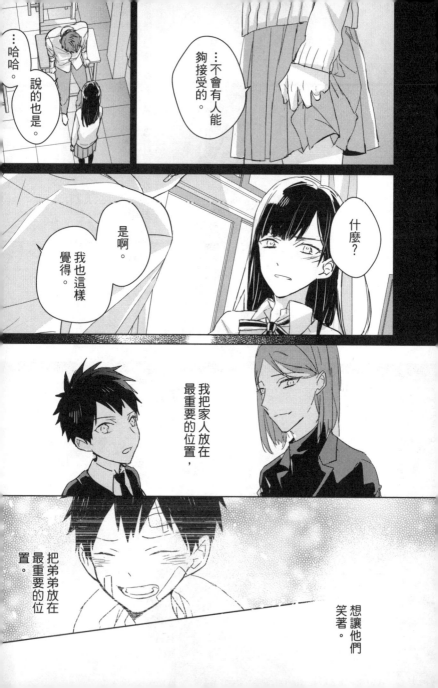

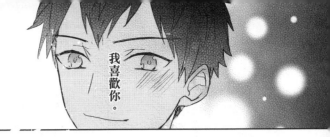

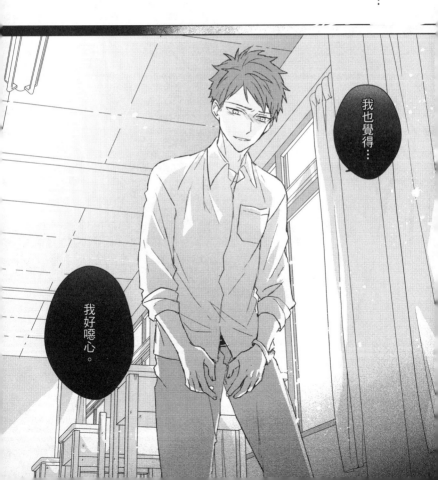

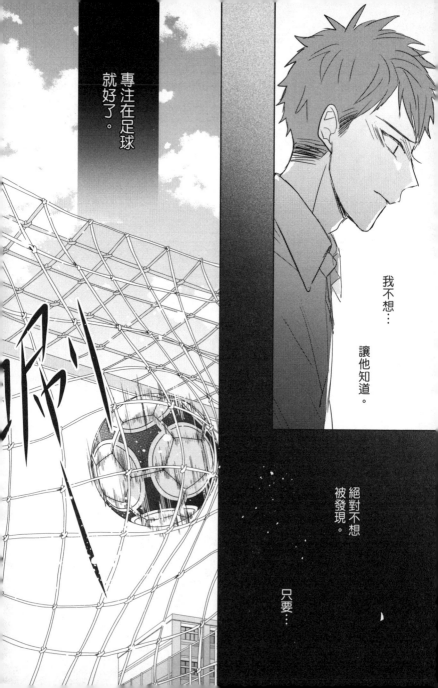

專注在足球
就好了。

我不想…

讓他知道。

絕對不想
被發現。

只要…

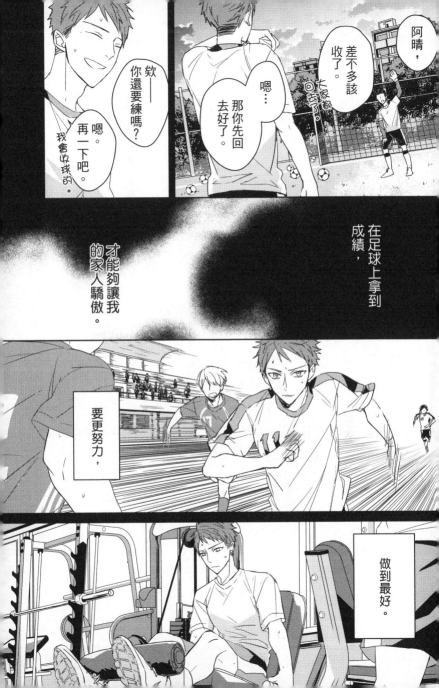

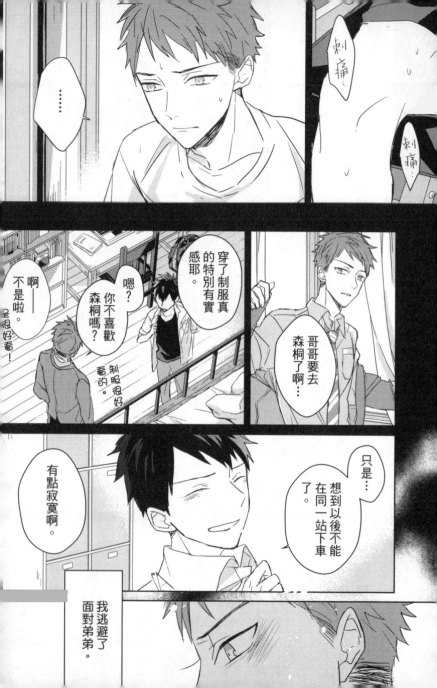

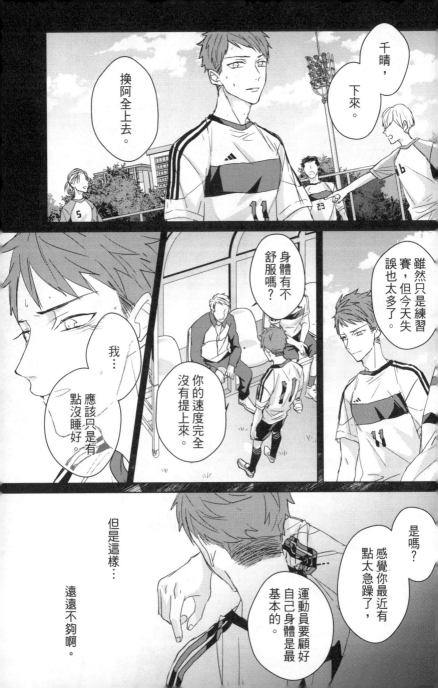

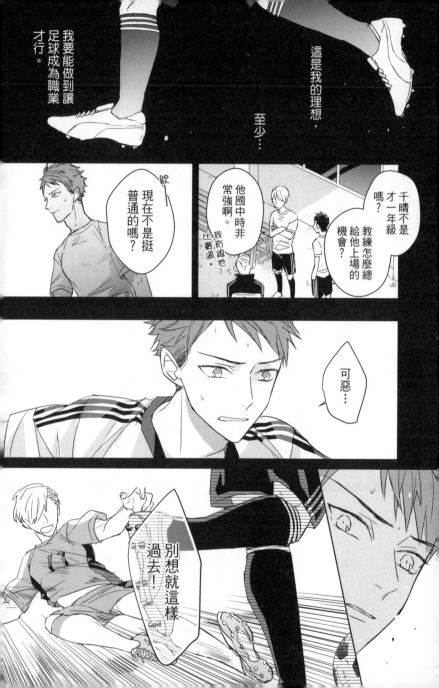

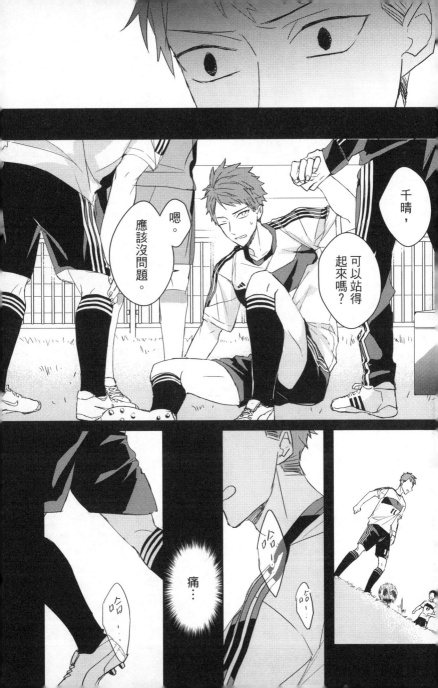

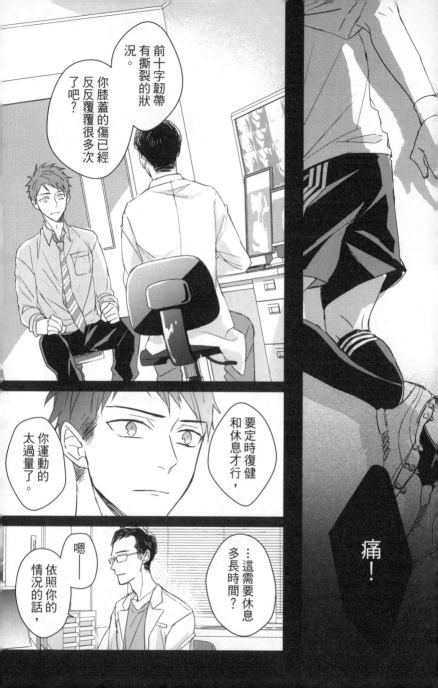

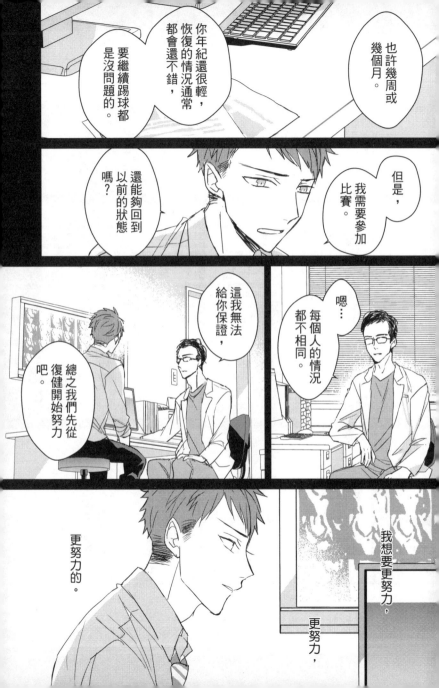

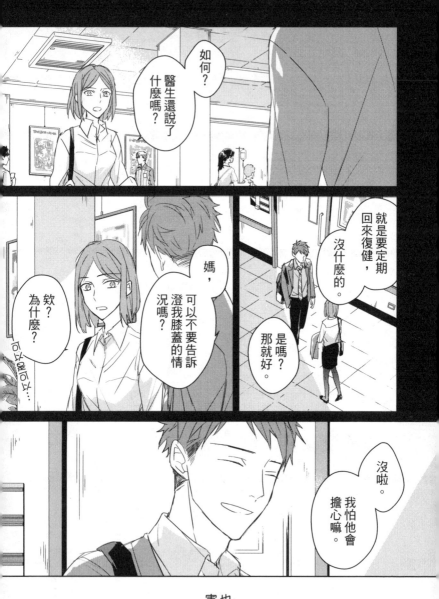

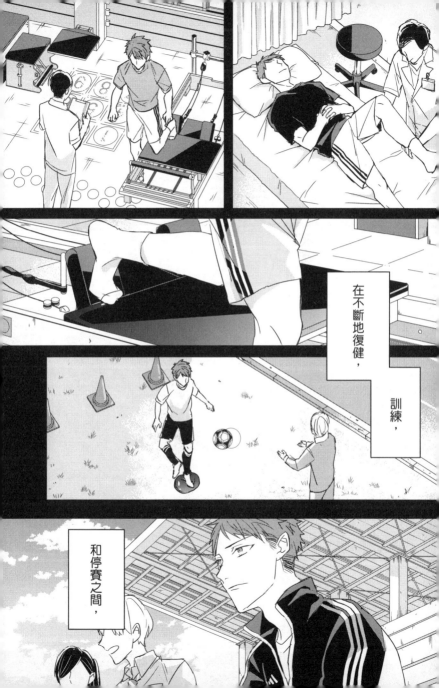

在不斷地復健，

訓練，

和停賽之間，

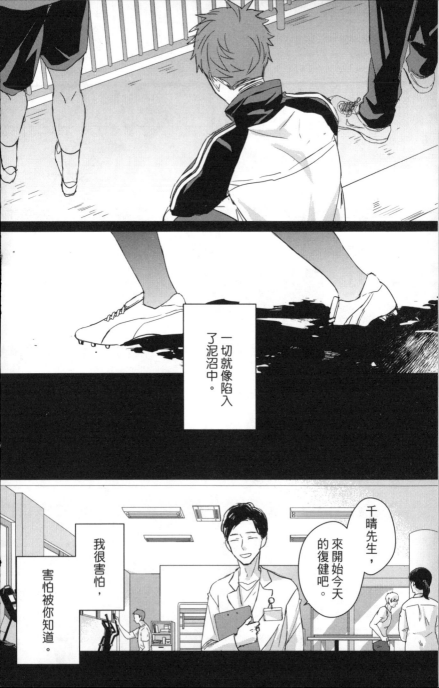

一切就像陷入了泥沼中。

千晴先生，來開始今天的復健吧。

我很害怕，害怕被你知道。

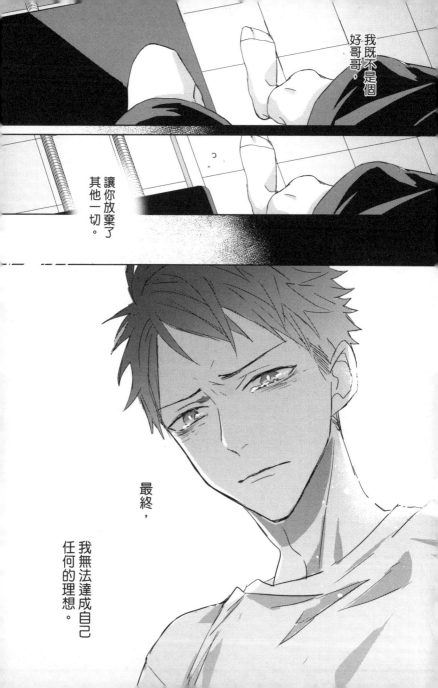

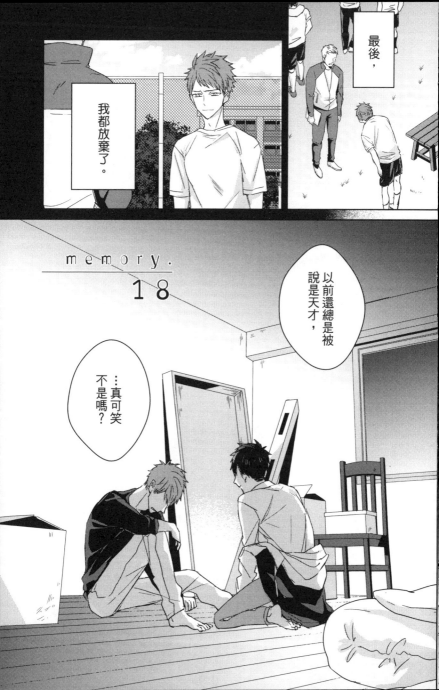

最後，

我都放棄了。

memory.
18

以前還總是被
說是天才，

……真可笑
不是嗎？

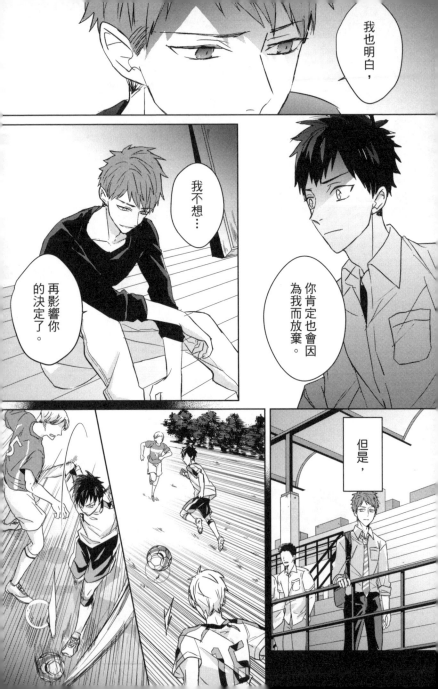

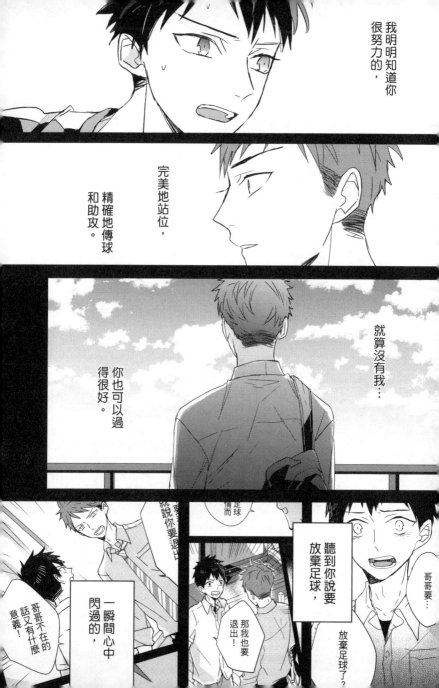

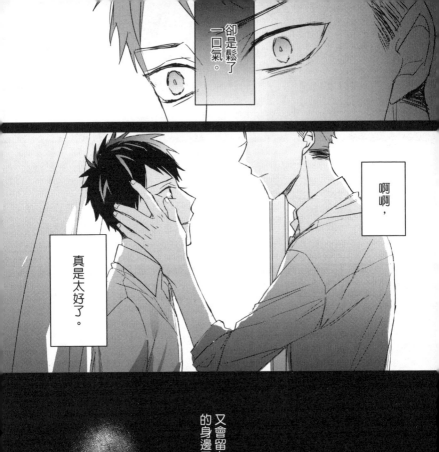

卻是鬆了一口氣。

啊啊，

真是太好了。

又會留在我的身邊了。

這樣的想法，是多麼噁心。

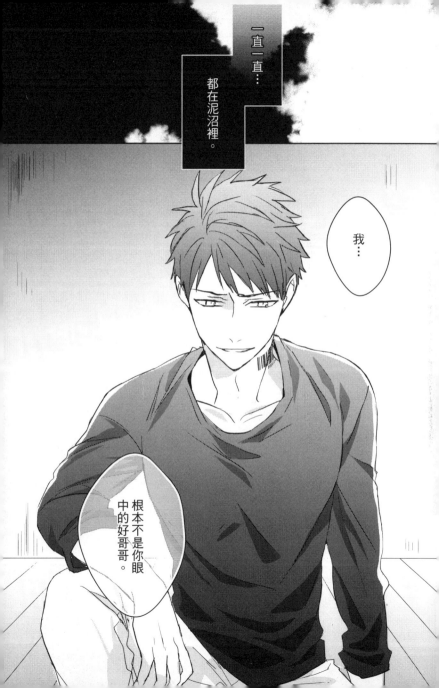

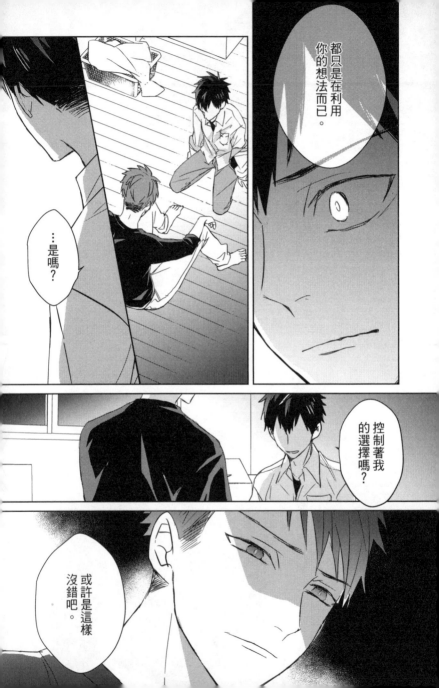

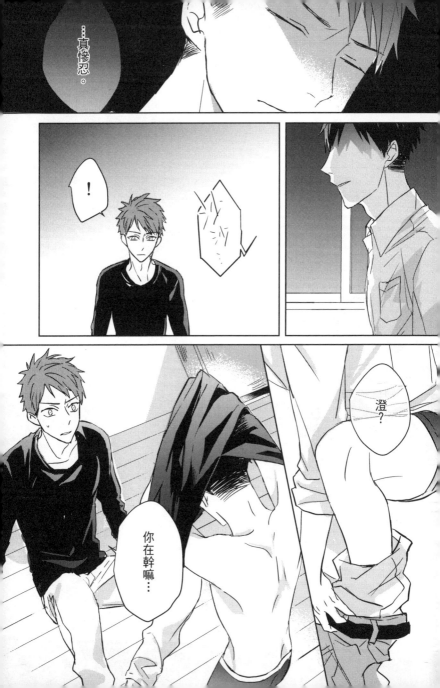

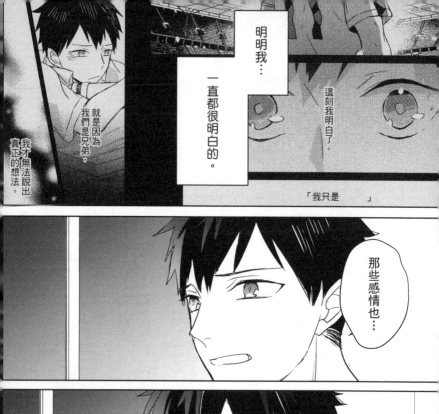

明明我⋯

一直都很明白的。

就是因為我們是兄弟，我才無法說出真正的想法。

這刻我明白了。

「我只是　　」

那些感情也⋯

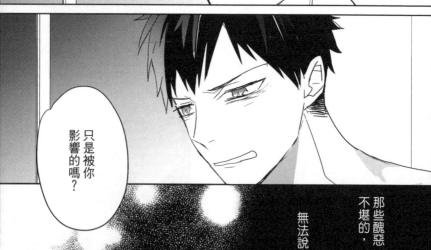

只是被你影響的嗎？

那些醜惡不堪的，無法說出口的。

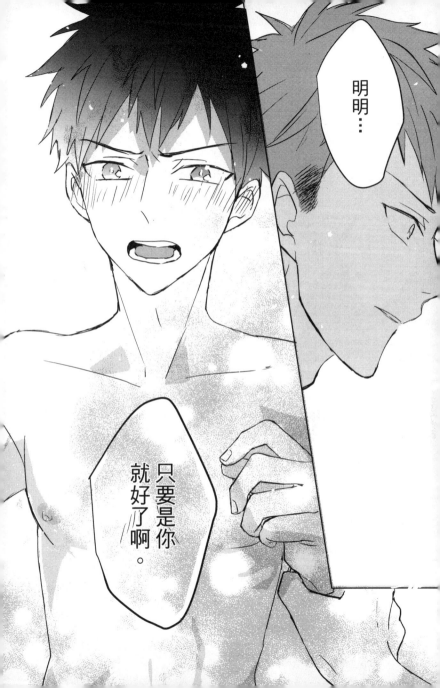

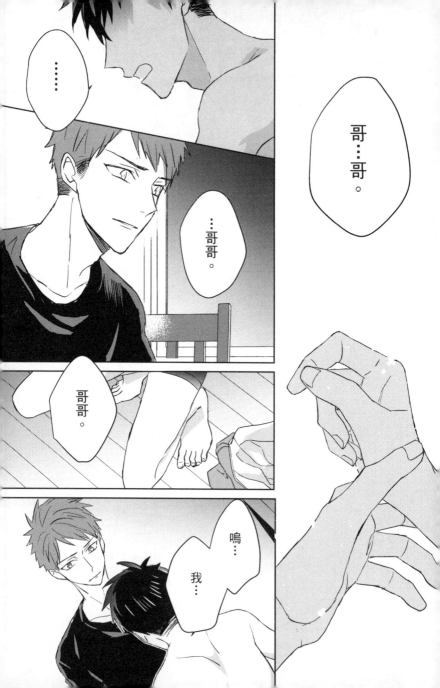

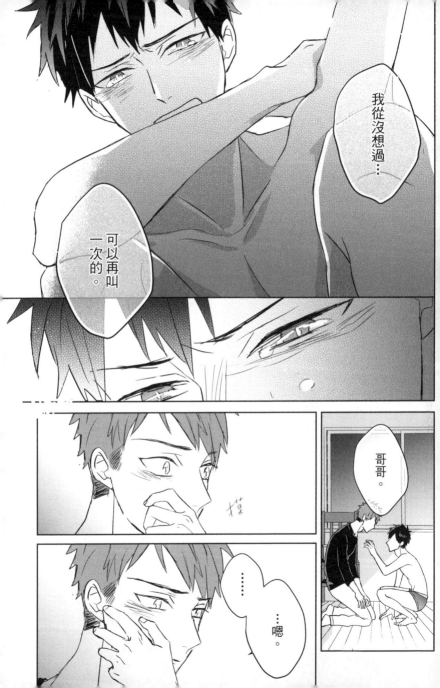

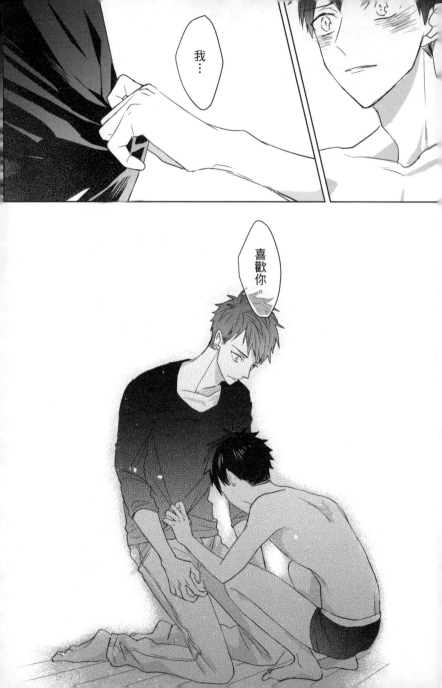

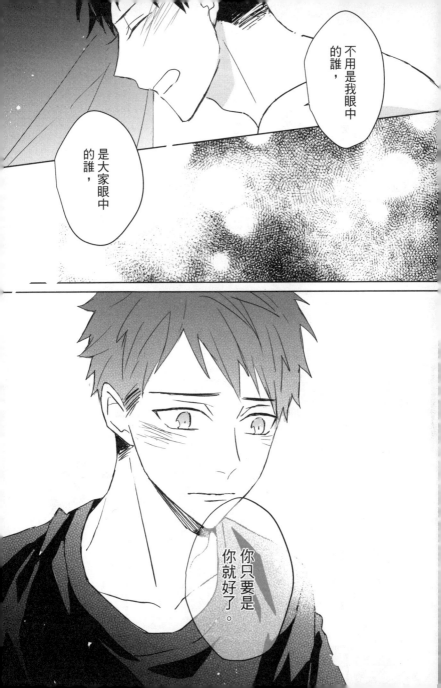

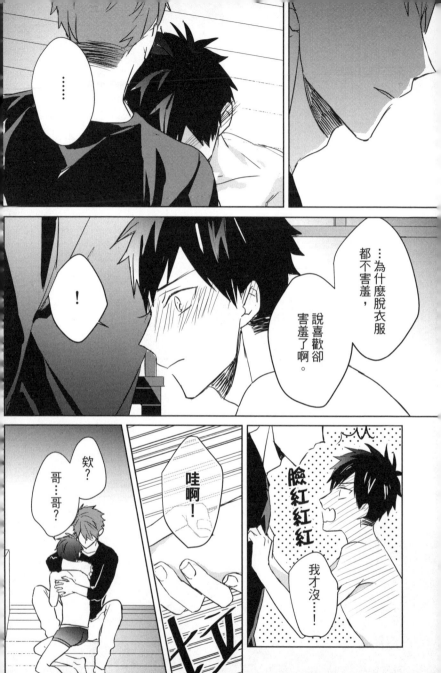

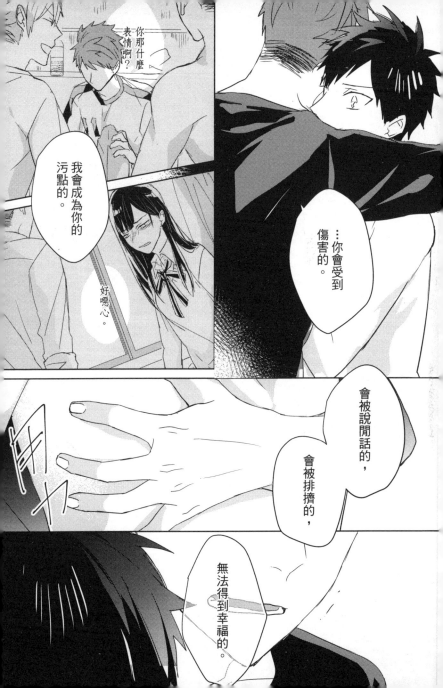

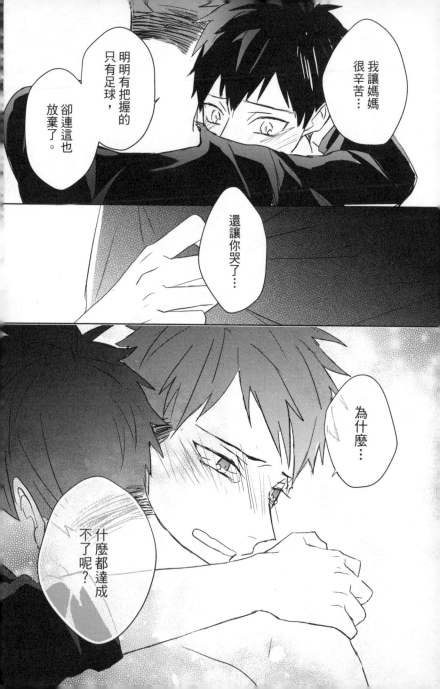

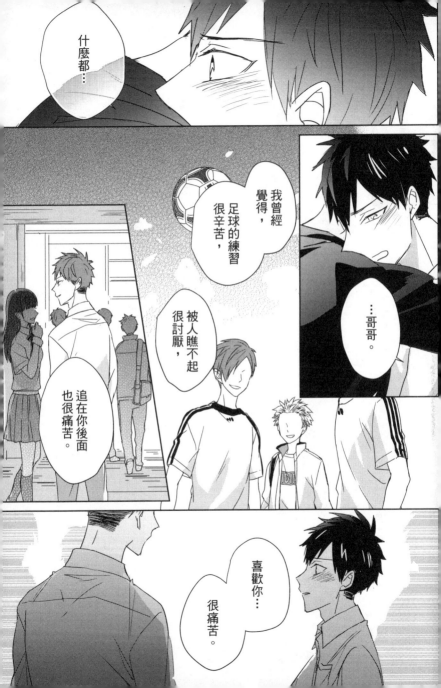

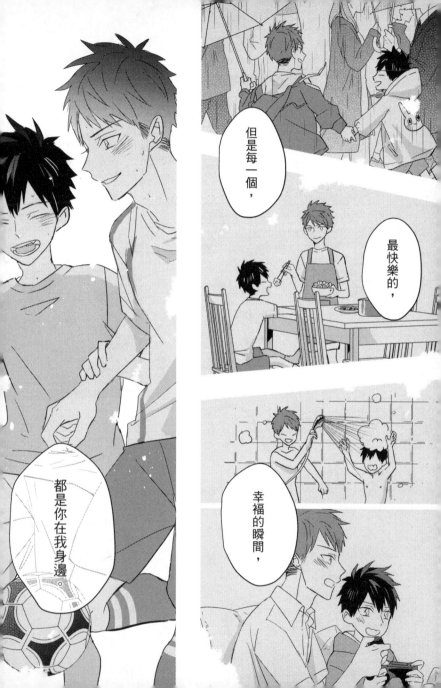

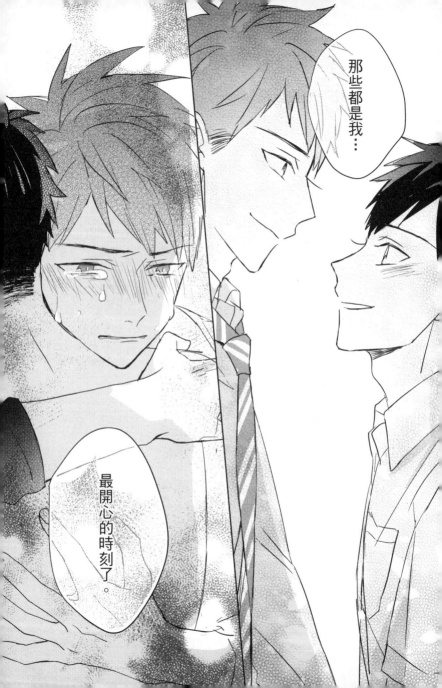

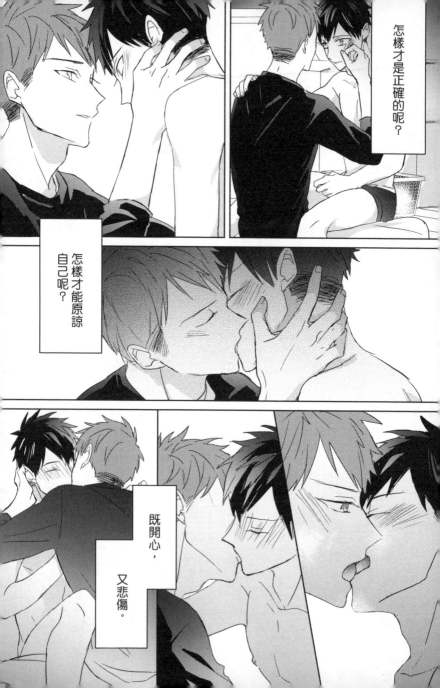

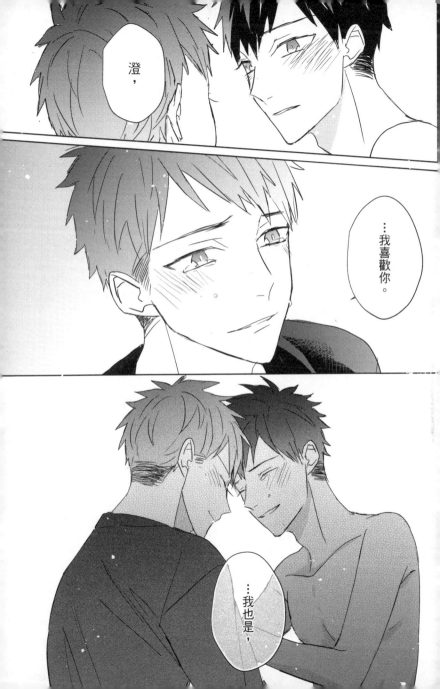

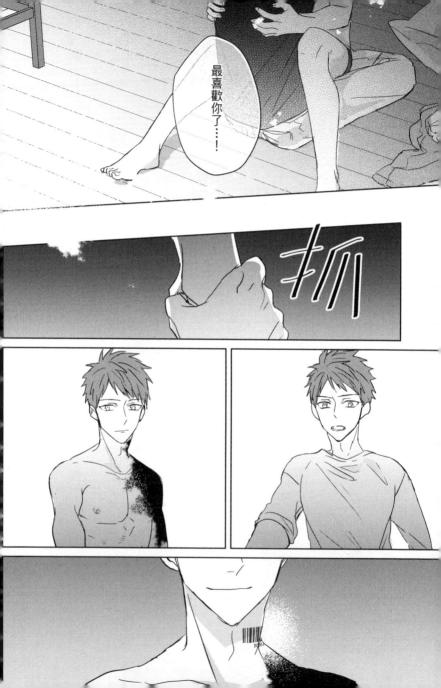

最喜歡你了……!

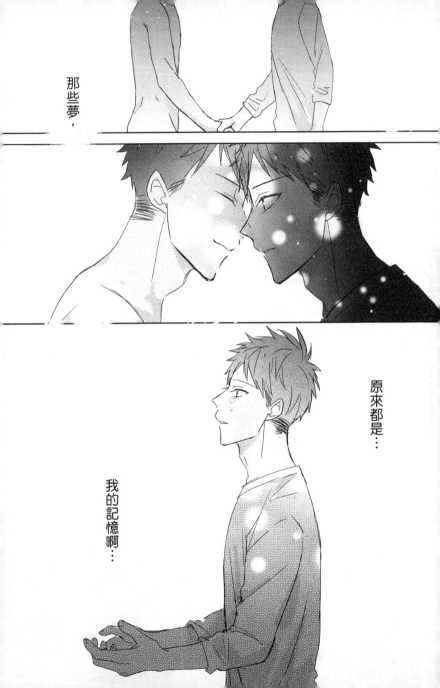

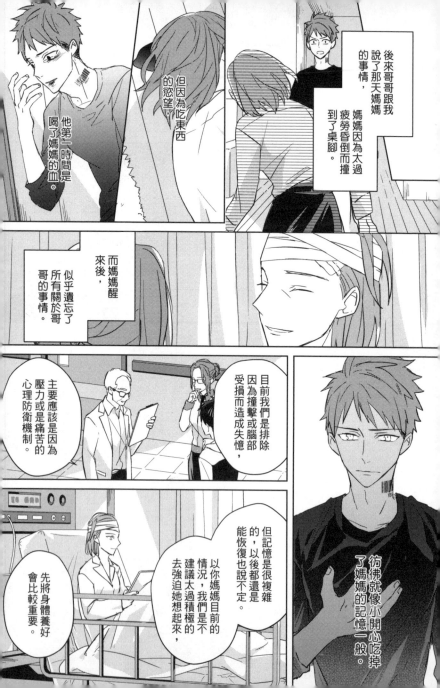

後來哥哥跟我說了那天媽媽的事情，媽媽因為太過疲勞昏倒而撞到了桌腳。

但因為吃東西的慾望，他第二時間是喝了媽媽的血。

而媽媽醒來後，似乎遺忘了所有關於哥哥的事情。

目前我們是排除因為撞擊或腦部受損而造成失憶，主要應該是因為壓力或是痛苦的心理防衛機制。

但記憶是很複雜的，以後都還是能恢復也說不定。

以你媽媽目前的情況，我們是不建議太過積極的去強迫她想起來，先將身體養好會比較重要。

彷彿就像小開心吃掉了媽媽的記憶一般。

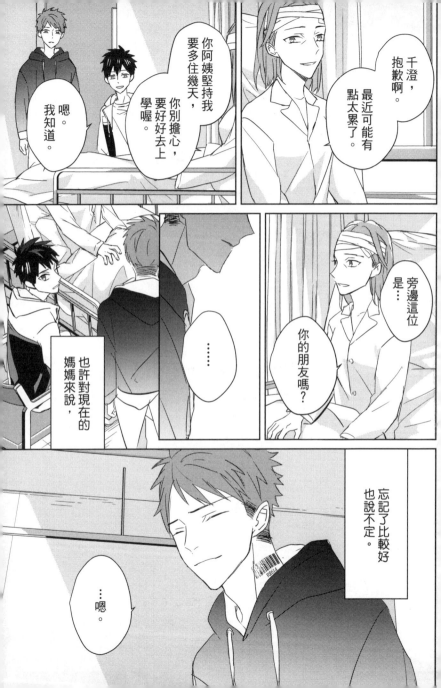

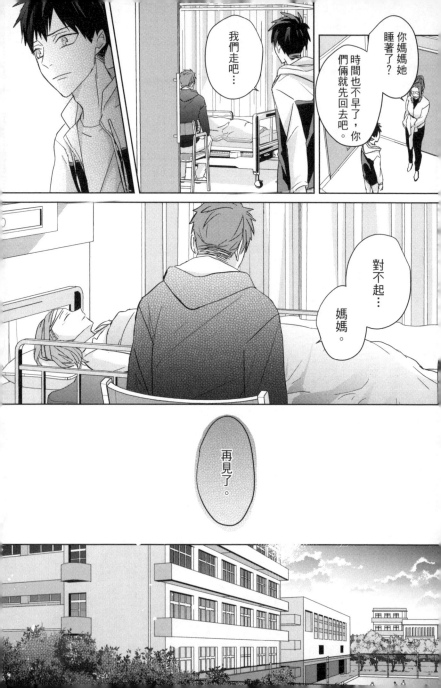

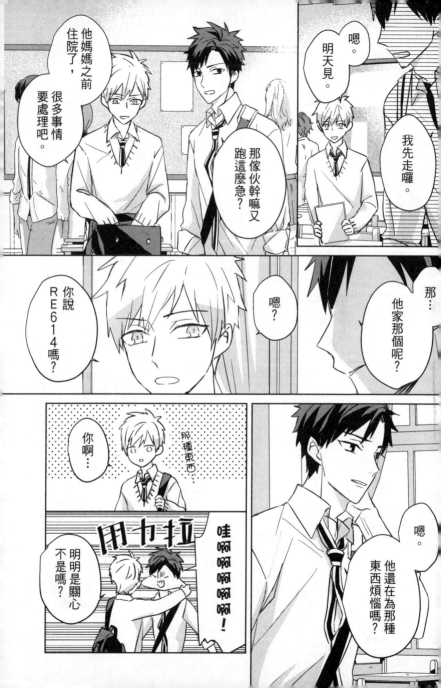

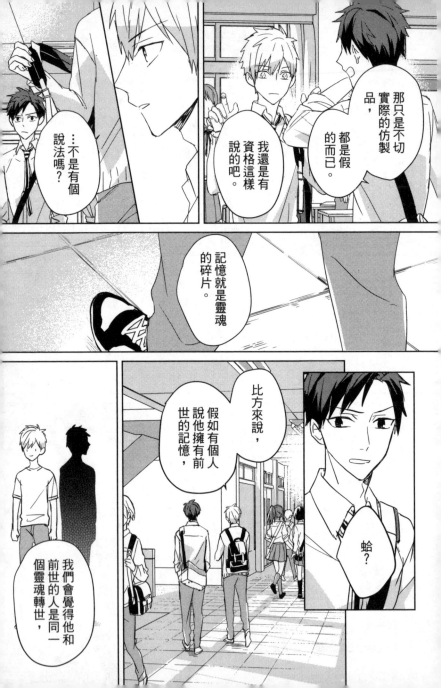

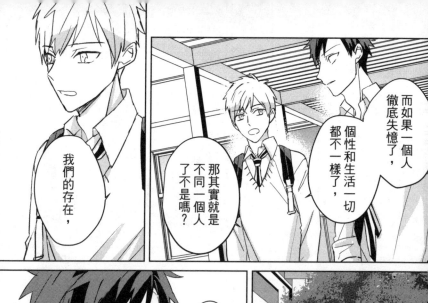

而如果一個人徹底失憶了，

個性和生活一切都不一樣了，

那其實就是不同一個人了不是嗎？

我們的存在，

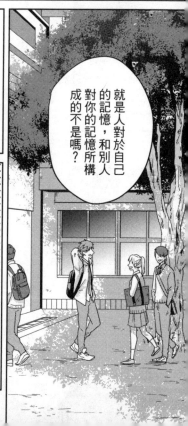

就是人對於自己的記憶，和別人對你的記憶所構成的不是嗎？

不…

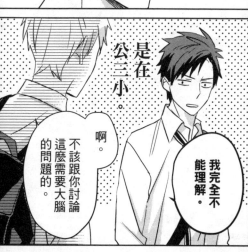

是在公三小。

啊。不該跟你討論這麼需要大腦的問題的。

我完全不能理解。

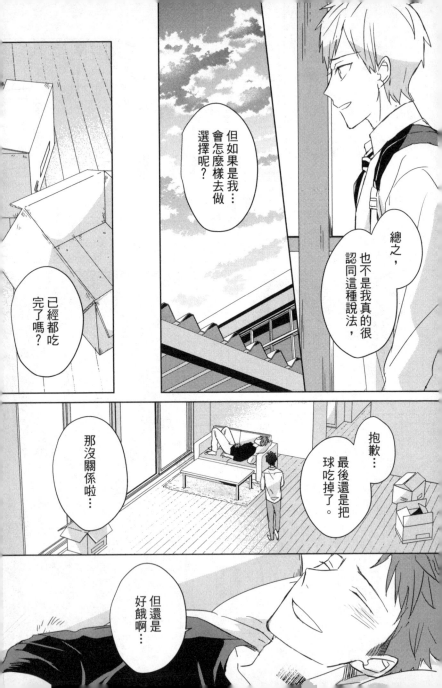

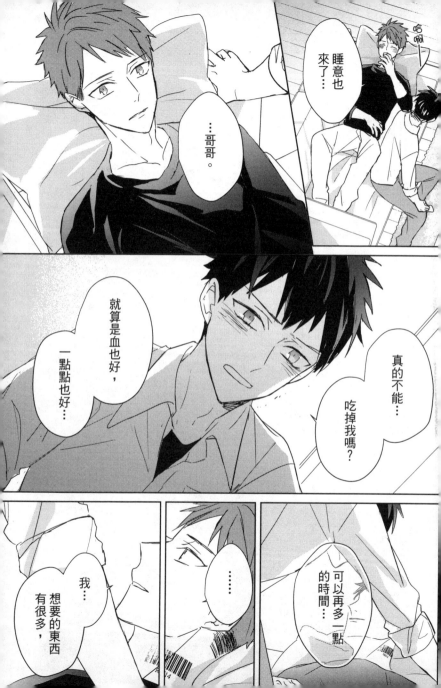

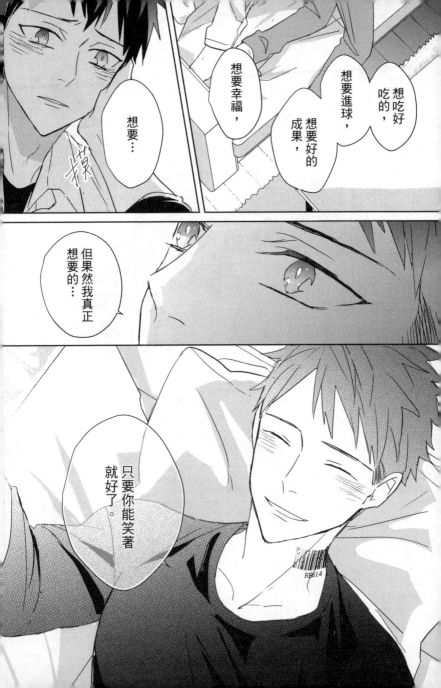

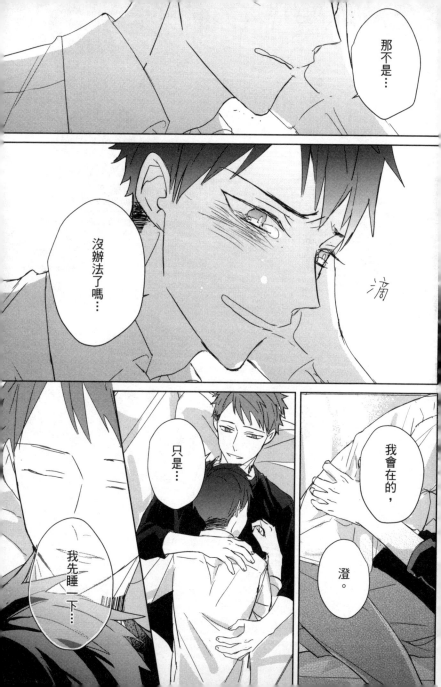

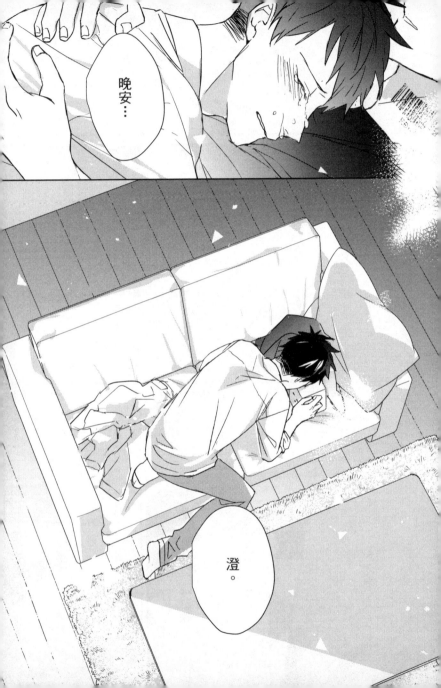

……晚安。哥哥。

你不填有足球隊的大學或相關科系嗎？

高中三年明明大部分都有先發的。

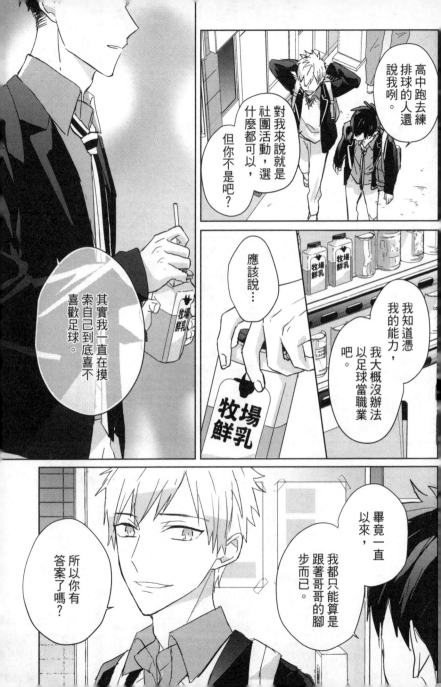

吸

牧場許牛乳

…我還是會繼續踢吧。

不管是什麼形式。

足球在我生命中還是非常重要的一個存在。

不管喝幾次…

都覺得牛奶好臭喔…

那你幹嘛每次都買這個？

抖又嗎？

你是在那之後才養成的習慣吧？

RE614睡著後，已經過了4年。

在這幾年小開心擴大服務後，

開始有人反應這樣的服務是對在世家屬的二度傷害。

見一次…

拒絕怪物

別人的人嗎？

因此申請變得嚴格許多，但依然沒有停止這個實驗計畫。

拒絕當實驗品!!

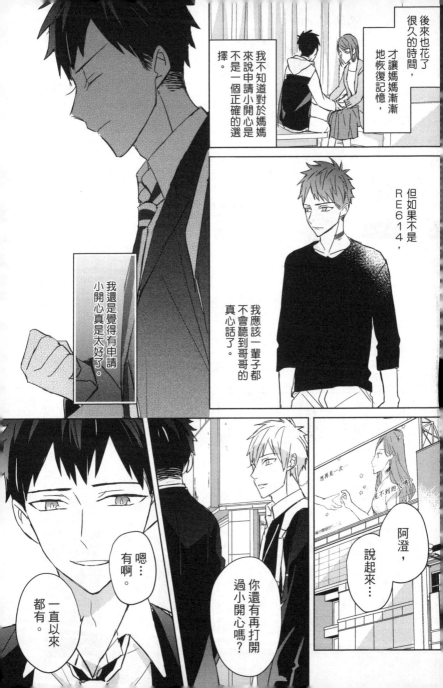

後來也花了很久的時間，才讓媽媽漸漸地恢復記憶。

我不知道對於媽媽來說申請小開心是不是一個正確的選擇。

但如果不是RE614，我應該一輩子都不會聽到哥哥的真心話了。

我還是覺得有申請小開心真是太好了。

想再見一次⋯⋯

見不到的⋯⋯

阿澄，說起來⋯⋯

你還有再打開過小開心嗎？

嗯⋯⋯有啊。

一直以來都有。

醫院收集完小開心的資料後，會將實體留給申請者。

連上手機或平板，就可以讀取小開心，會有所有吃過的東西的虛擬資料。

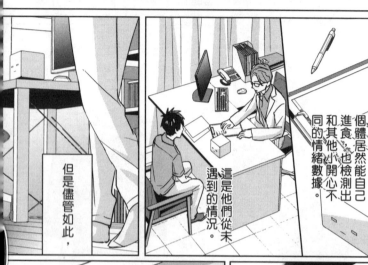

醫院的報告說到RE614是個特殊的存在，個體居然能自己進食、也檢測出和其他小開心不同的情緒數據。

這是他們從未遇到的情況。

但是儘管如此，

讀取出的檔案和其他小開心並沒有什麼不同。

這4年中，已經看過無數次了…

已經沉睡的RE614，

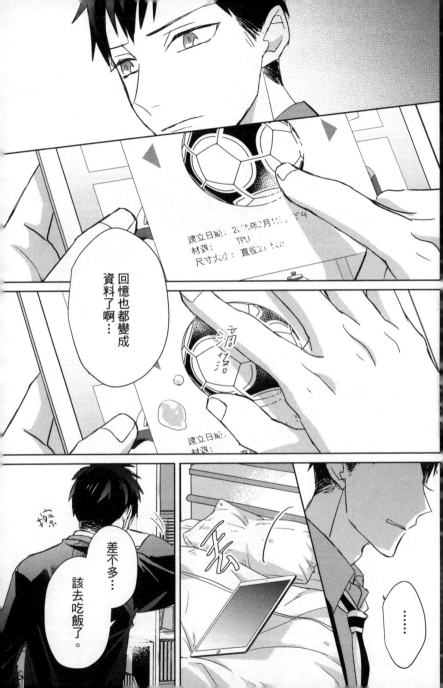

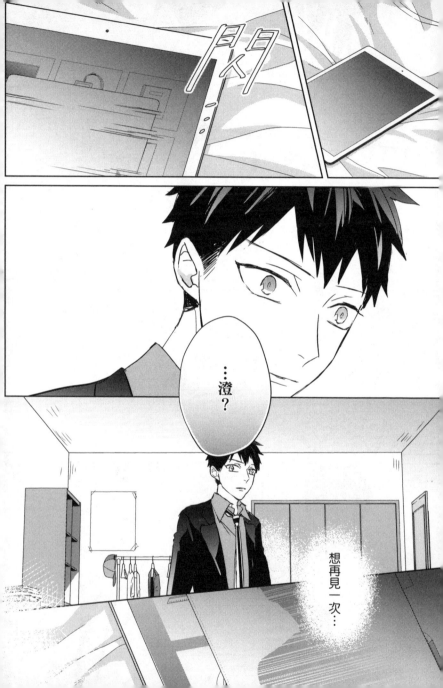

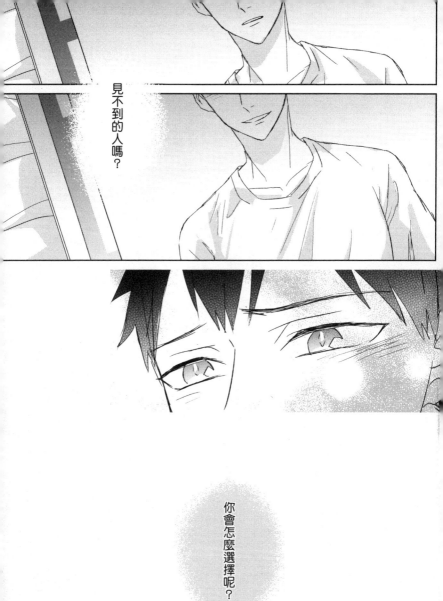

《記憶的怪物》全篇完

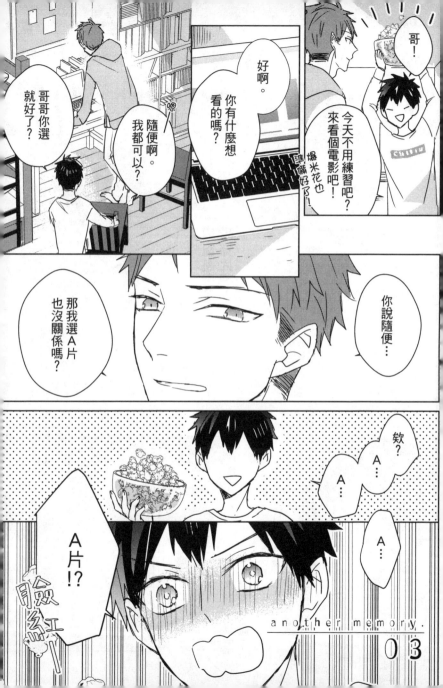

another memory.

03

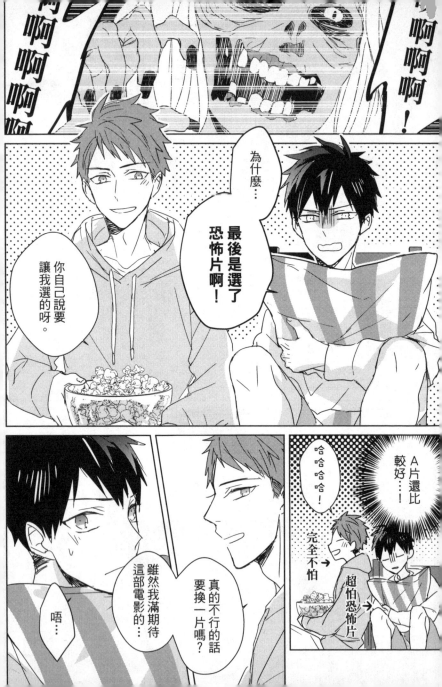

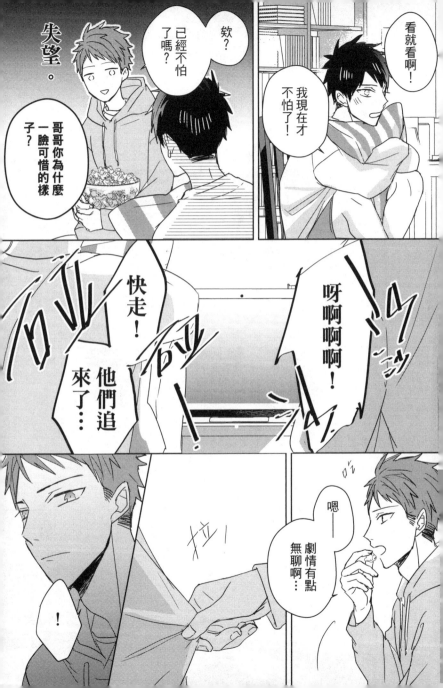

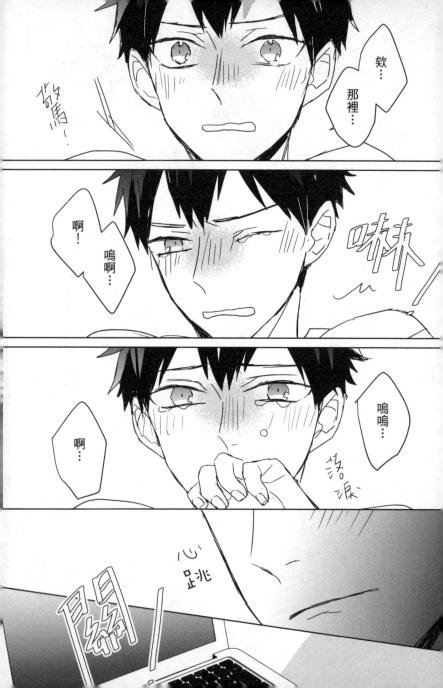

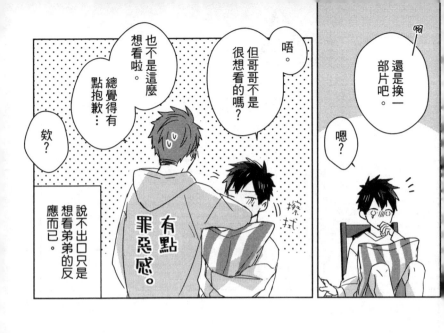

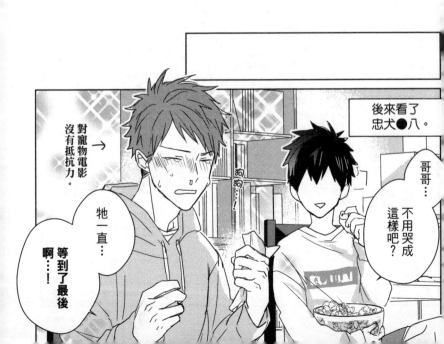

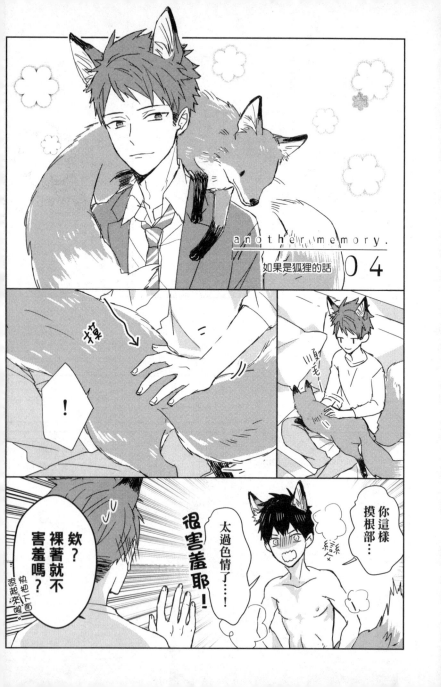

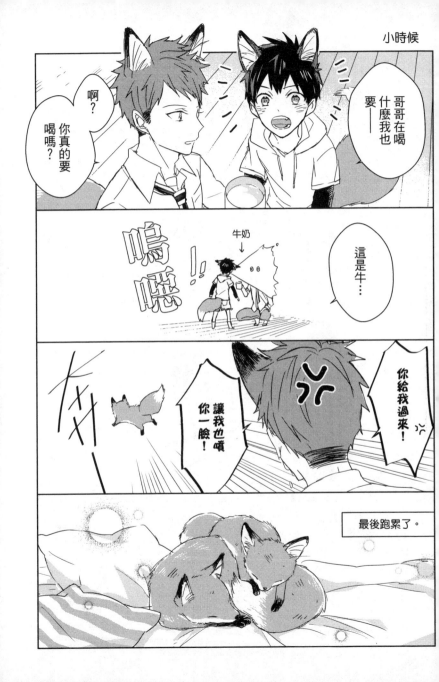

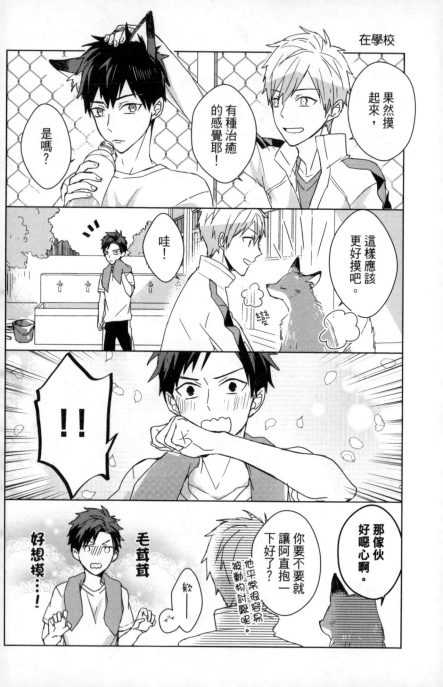

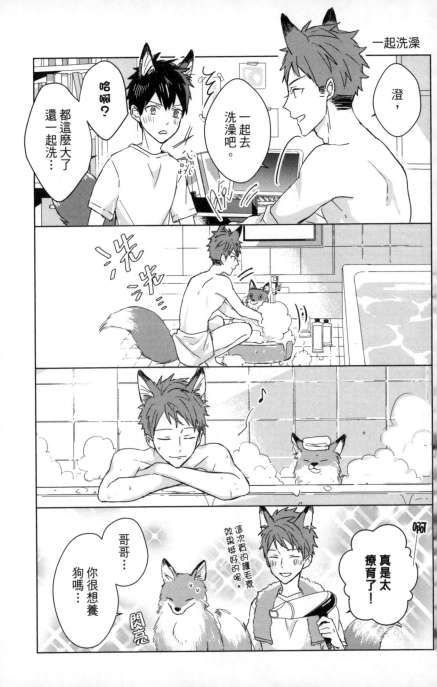

THE MONSTER OF MEMORY

☆ 後記 ☆

這次依然是各種麻煩書編了⋯

第三集⋯

作者

出書啦！！

小將編

又是時隔一年多，終於讓兄弟倆人迎向結局。

到第三集的現在⋯

日安，我是作者MAE。

我終於能堂堂正正地說這是個BL故事了！

這集還是很有感情發展的吧⋯！

責編真的辛苦了，所以給他一個大位置！

在糾結於解決兄弟倆感情發展的同時，不只卡稿也帶來了各種病痛。

眼睛痛

肚子也痛

壓力拉肚子

壓力皮膚過敏

還好書還是生出來了！（大哭）

互相凌虐的作者和責編。

第三集也終於讓哥哥這個角色飽滿了起來。

這點是讓我很開心的。

最喜歡內心各種糾結的傢伙啦！（扭曲的愛）

只是這個故事真的太過悲傷，真希望能有平行世界讓我可以放肆地畫哥哥⋯

⋯稍微實現了一小部分在番外小冊子了XD

另外有點可惜的是經理，沒有太多篇幅可以描述她，

變的比較像是個壞人了⋯

我好不想讓這女孩當壞人啊⋯

這真的隨便。

進度很可怕你知道嗎？

給我快點交稿喔！！

煩惱。

另外劇情中沒有特別說明的，

千澄後來是直升了宇海中學高中部。

其實一直都覺得弟弟是被我虐的最慘的人⋯

以後還是會繼續尋找著人生的方向吧。

大概長高了3公分。

國中部

高中部

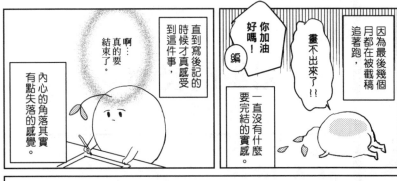

因為最後幾個月都在被截稿追著跑

你加油好嗎!編

畫不出來了!!

一直沒有什麼要完結的實感。

直到寫後記的時候才真感受到這件事,

啊…真的要結束了。

內心的角落其實有點失落的感覺。

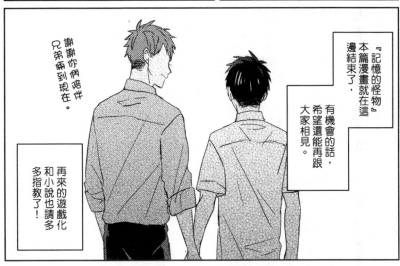

謝謝你們陪伴兄弟兩到現在。

『記憶的怪物』本篇漫畫就在這邊結束了,

有機會的話,希望還能再跟大家相見。

再來的遊戲化和小說也請多多指教了!

— SPECIAL THANKS —

☆ 我的家人 & 友人們

☆ 美術大大 小茜

☆ 責任編輯小將

☆ 出版社的大家

☆ 回編·小小編·陽雨

☆ 助手友人

各位讀者們!

☆ 顏色支援 滿滿

嘎嗶他媽
企鵝大
貓奴onon
假圈圈

大感謝!!

記憶的怪物 ③完

COMIC BY

MAE

【發行人】范萬楠
【發行所】東立出版社有限公司
【地　址】台北市承德路二段81號10樓
　　　　　TEL：(02)25587277　FAX：(02)25587296
【香港公司】東立出版社香港有限公司
【地　址】香港北角渣華道321號
　　　　　柯達大廈第二期1901室
　　　　　TEL：23862312　FAX：23618806

【劃撥專線】(02)25587277　分機0
【劃撥帳號】1085042-7
【戶　名】東立出版社有限公司

【責任編輯】游硯仁
【封面設計】王宜茜
【美術編輯】陳心怡
【印　刷】福霖印刷事業有限公司
【裝　訂】五將裝訂股份有限公司
【版　次】2019年7月26日第1刷發行

ISBN　978-957-26-3678-7

最後一種

次日早晨

最後就是精○了…

還是到這一步了啊…

累積三天的晨間第一發。

咕唔！

咳…怎麼突然塞進來…

哈啊！

雖然好像沒有記憶含量，

但好想再餵一次！！

從沒看過哥哥這樣的表情…

和罪惡感成正比

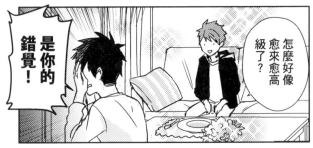

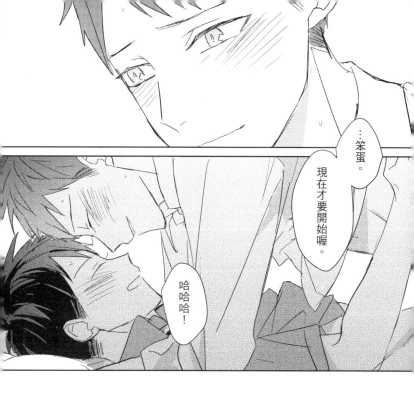

這是某個哥哥沒有死亡的世界線，
兄弟很幸福的在一起。

希望大家還喜歡。

♡ae 2019.

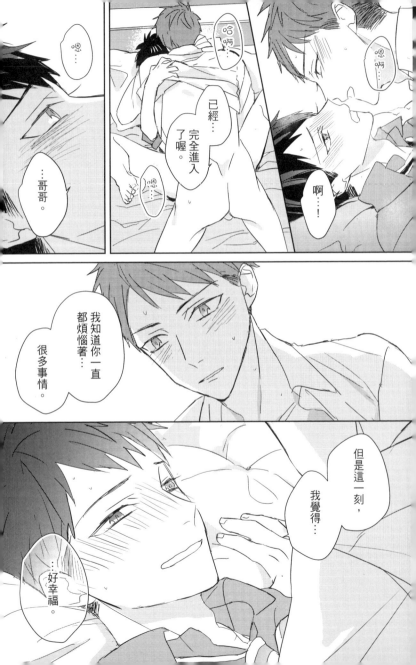

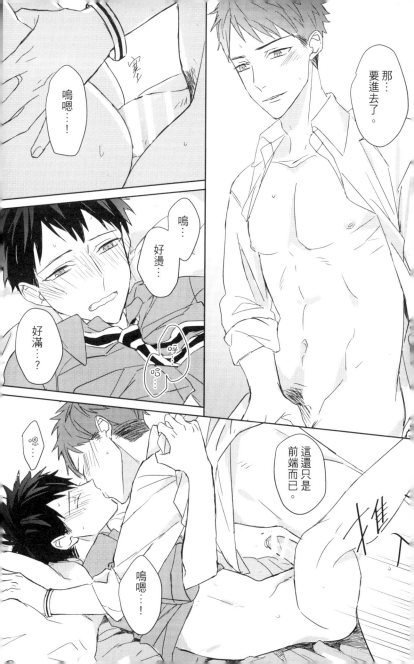

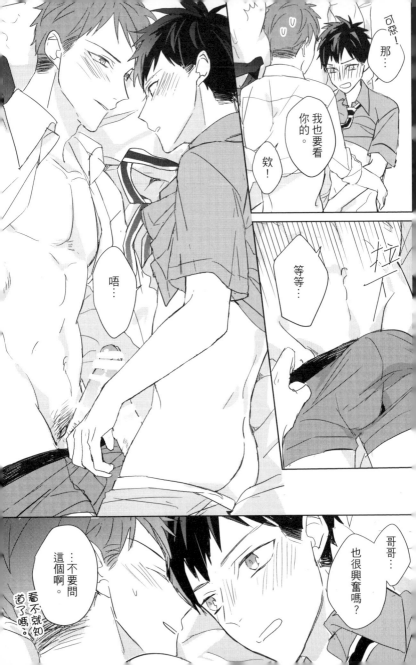

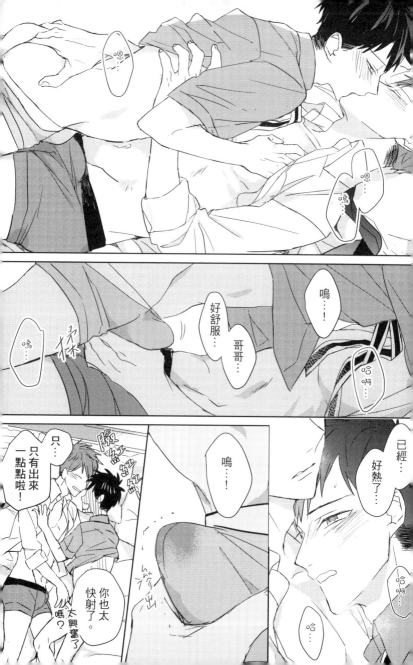

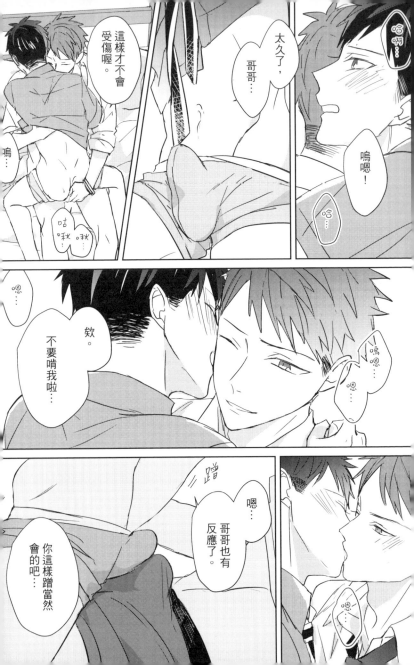

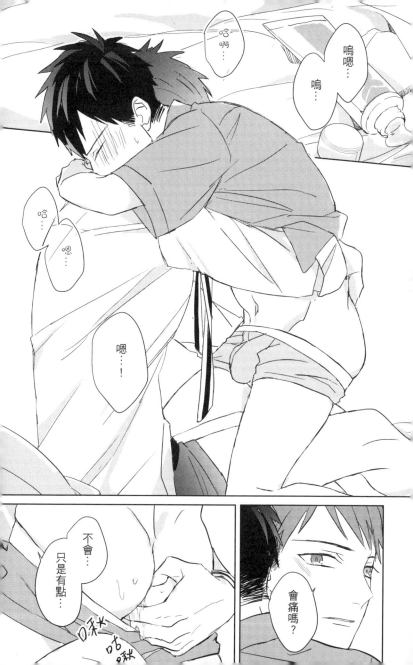

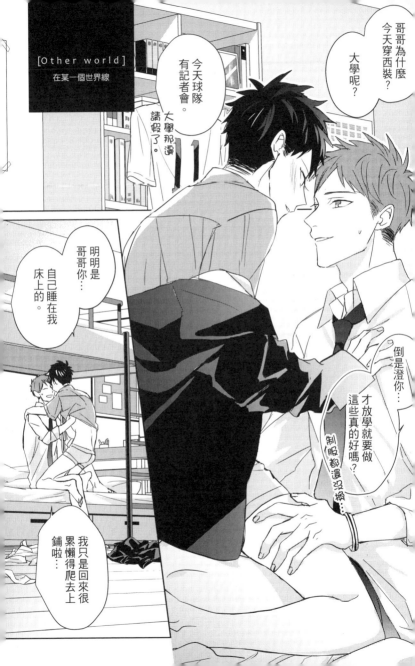

餵食的方法

加筆漫畫：Memory12.5

關於體液

要餵食體液果然心裡還是有點糾結啊…

畢竟大部分都像是排泄物吧。

也是啦─

但還是每種都想試試看，不想放棄任何的機會…

這我有個方法！

目前O試過唾液和血…

不如就…

裝飾一下吧？

你看蝸牛很噁心，但法國菜就會有種高級的感覺對吧？

高級擺盤

是這個問題嗎!?